Enrique Marzal Vidal

MIRAR UNA FALLA

Una propuesta para mirar un
monumento fallero.

Primera edición: Octubre 2.014
Diseño cubierta, maquetación y composición: Enrique Marzal

ISBN: 978-1-326-09786-8
Dep.Legal:
©Enrique Marzal Vidal -Todos los derechos reservados.

A la paciencia de Lolin, mi mujer
a mis hijas Mamen y Carla
a Alberto
a los artistas de fallas
a los pintores
a los falleros
a los amigos
a todos lo que me han ayudado a confeccionar
este pequeño manual.

INDICE

Introducción - 7
Estructura general - 13
Materiales y construcción - 23
Ver una falla - 35
Monumentalidad - 41
Modelado - 49
Acabado - 67
Pintura - 75
Composición - 87
Atrevimiento y riesgo - 97
Critica - 103
Originalidad - 109
Ingenio y gracia - 113
Cocclusiones - 123

INTRODUCCIÓN

La idea de reunir y de sacar a la luz este pequeño grupo de criterios, surgió, al ir escuchando los comentarios y conversaciones que en torno a una Falla, entendida esta en su acepción de Monumento, se perciben de las personas que están visitándola con la habida satisfacción que merece contemplar el esfuerzo común que los falleros y el artista fallero, han querido representar en el monumento que se está mirando.

También se viene observando en diversos círculos falleros la inquietud y la aparente necesidad de poner criterio, orden y concierto, o por lo menos el intentarlo; a los conceptos que integran, que deben estar presentes y como poder valorarlos en el momento de evaluar un monumento fallero.

No deja de ser un tanto complicado el poder organizar este cúmulo de aspectos tan grande, y a la vez diverso, que componen todos los apartados que se pueden aglutinar en torno a los vocablos Monumento Fallero.

Existe un gran número de personas que poseen un buen grado de conocimientos sobre el significado de los distintos elementos que forman una Falla, más allá, que saben aplicar y utilizar las definiciones de las palabras apropiadas, en su justa medida.

Para la elaboración de este glosario se ha tenido en cuenta la opinión, y los distintos puntos de vista, de este colectivo de personas significativas en el entorno Fallero; artistas y pintores de falla, presidentes de distintos organismos falleros y falleros de reconocida solvencia.

No es pretensión de esta recopilación de criterios hacer un tratado extenso de lo que es, cual es la historia, los fundamentos, los detalles técnicos y artísticos del monumento fallero. La pretensión es mucho más sencilla y simple, se trata de conseguir, que al hablar del concepto de Falla, todos, tengamos, conozcamos y entendamos, una serie de criterios más o menos coincidentes. Es de suma importancia que hablemos el mismo lenguaje, con todas nuestras discrepancias y opiniones, pero con un mismo significado.

Tal vez, podría ser este el punto de partida, el documento marco, para profundizar mucho más en estos temas en un futuro cercano.

En primer lugar, parece aconsejable que iniciemos este corto recorrido, por el entorno y contorno de una Falla, con un breve comentario de lo que es y que componentes forman su estructura principal, que elementos con más

exactitud definen en ideas generales lo que es y lo que se conoce como un monumento Fallero. Nunca con la pretensión de un tratados dogmático, sino simplemente el conocer a vuela pluma, en un nivel simple y práctico como se vertebra y que dificultades entraña la construcción de una falla. Más adelante incidiremos y profundizaremos un poco más sobre este particular.

En otro capítulo trataremos de ir explicando los pormenores de su construcción desde un nivel mucho más cercano y con bastante más detalle.

Como se construye un "ninot", como se acaba, que materiales intervienen en su elaboración, como es la estructura interna de un monumento, como se consigue resistencia y flexibilidad a la vez, para que al final, con las piezas distribuidas de forma conveniente, nos trasmitan a todos los que estamos viendo una falla la misma idea que se ha querido plasmar.

De todo ello extraemos, que si todos hablamos con los mismos conocimientos, podremos aplicar términos y nociones similares para explicar una misma idea. De esta forma, estaremos en condiciones de situar al lector en el entorno más apropiado, para poder comprender mejor los apartados que iremos desarrollando, a través, de esta recopilación de criterios y conceptos, relacionados con la significación general de lo que expresa el vocablo Falla, que como ya he apuntado con anterioridad, está siempre referido exclusivamente al monumento artístico.

En los apartados que se irán desarrollando en estas líneas, intentaremos ir desvelando los pequeños entresijos que conforman el monumento fallero, para que algunas personas, por lo general, turistas y visitantes de las fiestas falleras, entiendan y puedan comprender con mayor conocimiento de causa lo que se pretende transmitir en una Falla.

Por otra parte también está enfocado para las personas que vivimos o convivimos más de cerca en este interesante mundillo, que tanto aporta a la economía valenciana, y así podamos acabar de unificar unos criterios, aparentemente coincidentes pero con criterios de aplicación o con razonamientos diferentes, en cuanto a lo que debemos de ver y como lo debemos de mirar en la contemplación de una Falla.

Parece complicado el poder establecer, dentro de un razonamiento lógico, cuáles deben ser los componentes a tener en cuenta para poder decidir qué monumento fallero reúne mejores cualidades y características que otro, y más allá, el poder aproximarnos a la decisión, con ciertas garantías de estar en lo cierto, de que monumento tiene mayor calidad.

Considero que al analizar la opinión sobre cualquier cosa que se pretenda juzgar, si utilizo o pongo todo el peso de la sentencia sobre un único criterio, si cometo un error a la hora de decidirme sobre su valoración y emitir un veredicto, el error que puedo cometer tanto positivo como negativo será del cien por cien, ya que solo se dispone de un único concepto. De una única posibilidad de análisis.

Con la finalidad de reducir el posible error que se pueda cometer, lo más apropiado es aumentar el número de observaciones sobre el mismo hecho, bien por repetición de la prueba o en nuestro caso por aumentar los criterios observables de un mismo objeto.

Para aclarar esta idea vamos a proponer dos ejemplos uno muy sencillo y otro un poco más complejo.

Imaginemos que lanzamos una moneda y sale cara, en nuestra observación cometemos un error de apreciación y decimos que ha salido cruz. Teníamos un cincuenta por ciento de posibilidades de acertar, pero nuestro error ha sido del cien por cien. Si esta misma prueba la realizamos un número elevado de veces, digamos que cien, y cada vez anotamos lo que va saliendo, si cometemos el error anterior cuatro o cinco veces, habremos diluido el error y nuestro criterio final será el esperado y casi con toda probabilidad acertaremos con nuestra decisión.

Expresemos esta idea de forma menos técnica y más visible. Supongamos que para definir a una persona utilizamos un único criterio y nuestra respuesta solo puede ser sí o no, queda claro que nuestro acierto u error puede ser total. Ahora imaginemos que la comparamos con otra persona. Tan solo utilizamos un concepto y una escala de valor, por ejemplo puntuación de cero a diez, con este baremo ya se puede diluir el error. Afinemos más y coloquemos varios criterios y dentro de ellos una escala de valores, de esta forma el posible error quedaría bastante más diluido y con menor posibilidad de cometerlo.

En este pequeño manual se ha tratado de reunir una cadena de opiniones, que normalmente son tenidas en cuenta por una serie de personas entendidas en estas cuestiones, y que se suelen utilizar para la calificación de un monumento de falla. Con ello, no se pretende establecer unas pautas únicas y tampoco que haya otras que pudiesen formar parte de este conjunto. Nosotros hemos selencionado las que nos han parecido mejores para empezar a trabajar con ellas.

En todos estos conceptos que vamos a tratar con posterioridad, no hay un criterio de unanimidad de cuales son más importantes a la hora de evaluar un monumento fallero, debemos de tener bien claro la separación que existe, o debe de existir, en la consideración de la apreciación subjetiva de cada persona respecto a la valoración objetiva que se debe hacer de todo monumento artístico.

Por consiguiente en este pequeño tratado de ideas, vamos a intentar dar siempre una valoración objetiva a todas las nociones que expongamos y nunca bajo el prisma de la subjetividad.

2013 - Artista José Sanchis

ESTRUCTURA GENERAL

Escapa a las pretensiones de este escrito, el principio, la historia, el por qué y el cómo se fue configurando el monumento fallero y cómo ha ido evolucionando a través del tiempo, pasando del "estai o parot" con las escenas pintadas y expuestas en las paredes de casas cercanas y la posterior reunión en un "Cadafal", o cuerpo central, con apenas un par de "ninots", y ya, con los cuadros pintados en sus laterales, sin volumen todavía, y que evolucionaron hasta las representaciones actuales.

Para situarnos en el entorno requerido partiremos de la concepción actual de Monumento de Falla. Fijaremos nuestra atención unos cuantos años atrás, en el momento en el que ya queda prácticamente definido en su actual configuración de cuerpo central, con el remate y las diferentes representaciones con sus bases correspondientes.

En todo lo que comentaremos en estas opiniones siempre estará referido a la estructura mayor y nunca al infantil. Si bien es cierto que se puede aplicar todo o casi todo lo referente a composiciones mayores.

Aunque es cierto que existen ciertas particularidades que los diferencian y que solo referenciaremos en alguna ocasión para aclarar algún concepto en concerto. Hay que tener este extremo siempre presente.

En primer lugar nos podemos preguntar ¿Qué es una Falla?. Si buscamos el significado en el diccionario de la Real Academia Española de la Lengua, obtendremos una concisa definición *"Conjunto de figuras de carácter burlesco que, dispuestas sobre un tablado, se queman públicamente en Valencia por las fiestas de San José"* [1]. Sin duda, es una acepción cierta y formalista, pero inmensamente escueta.

También, en el diccionario General de la Lengua Valenciana encontramos una acepción a la palabra Falla *"Hoguera festiva compuesta de figuras o "Ninots" hechos de material combustible que tienen un motivo central y diversas escenas cómicas, caricaturescas o críticas,..."* [2]. Una definición más extensa, pero sin duda, ambas muy breves para poder entender, la verdadera grandeza de la dimensión real de lo que encierra el vocablo "Falla".

A este criterio inicial le iremos añadiendo, en estas líneas, nuevos significados para completar la verdadera prolongación de lo que comporta esta palabra.

Podemos continuar completando el significado añadiendo qué es un monumento artístico y satírico. Éste está formado por una serie de figuras de diversas medidas,

(1) - El Diccionario de la lengua española (DRAE) es la obra de referencia de la Academia. La edición actual —la 22.ª, publicada en 2001—

(2) Diccionari general de la llengua valenciana- versión digital – consulta el 131217

caricaturas en volumen de personajes, animales, cosas, y toda clase de útiles, reales e irreales, que se llaman "Ninots", dispuestos de forma estratégica, para poder escenificar el "Lema" central de la representación que se nos ofrece.

Este "Lema" o idea general, es sobre la que se articula toda la composición, adecuando la expresión y las escenas con los "Ninots", a lo que se quiere transmitir.

La forma de unir todos estos elementos, se verá completada con la literatura que se incorpora al monumento en general, o bien a los pies de los grupos que aparecen conformando las diferentes estampas. A través de la multitud de versos, normalmente en tercetos, cuartetos [3],…, generalmente de arte menor con preferencia en octosílabos, que aportaran la explicación de lo que representa el núcleo central y sus diferentes escenografías, que con tono satírico y jocoso critican acontecimientos o personajes, de carácter local y en algunas ocasiones de carácter más universal.

La composición genérica y más típica de una Falla, viene determinada por una serie de elementos constantes en su estructura más habitual, y que a través del tiempo al que nosotros nos estamos referenciando, han venido registrando algunas pequeñas variaciones de las que en un principio, y durante bastantes años, se consideraron como propias.

(3) El centenari del primer llibret de falla-18/03/1855-Carles Salvador.

Aunque no existe ninguna norma que así nos lo indique, pero si una tradición de bien hacer, o mejor dicho, de bien mirar, parece razonable y aconsejable, que la visión de un monumento se empiece por la cara "buena", es decir, por la parte o fachada principal de la Falla. Comenzando por la parte más alta y llegando hasta la base, para luego continuar dando la vuelta por todas sus escenas. De esta forma podremos contemplar toda la posibilidad multi-argumental que se nos ofrece. Después de reconocer el monumento de forma general volver a mirar, observar cada cuadro representado, repasar la parte alta de la estructura principal, retornando a observar los costados, la parte posterior del cuerpo central y del remate, y así no perder ningún tipo de detalle de su conjunto.

Vamos a representar de forma muy esquemática, y con figuras muy sencillas, todos los elementos que dan forma al conjunto.

Para ubicar todos los elementos que componen una Falla, los iremos agrupando, generalmente en forma piramidal, para que al final formen un todo, y creen el monumento acabado de una falla.

Para conseguirlo tendremos como punto de arranque el "Cuerpo central", también denominado "Cadafal"[4], que vendría a ser, donde en un principio, y encima del cual, se plantaba la Falla, y donde en sus laterales se pintaban las escenas alegóricas.

(4)Francecs Almela i Vives, hace referencia al Cadafal en 1751 – Librets de Falla- l´Orenella p. 12

Estos dibujos o pinturas donde se representaba la crítica, evolucionaron con posterioridad a los actuales cuadros en volumen. Con la incorporación de las "bases", aparecen las representaciones teatrales estáticas, en donde las figuras o "Ninots", se exponen para escenificar aquello que se pretende expresar.

A este "Cuerpo central o Cadafal" le incorporaríamos en ocasiones un pre remate, que es el que sustentaría en su parte superior el "Remate Principal"; que es la figura,

"Ninot" o "Ninots", que serán el sello de referencia de todo munumento fallero. Esta pieza adquiere una notable trascendencia en el conjunto general y además, de modo específico se identifica con el "Lema" que la representa.

Estos dos o tres componentes forman lo que se considera como la estructura principal de cualquier Falla.

A esta estructura central, que poco a poco va comenzando a tomar forma, le incorporaremos en la parte de abajo, ya en el suelo, las escenas, que le darán el resto de vida propia que tiene todo monumento fallero. Estos imprimirán la fuerza narrativa de la historia que se nos cuenta al realizar el recorrido por todo su perímetro.

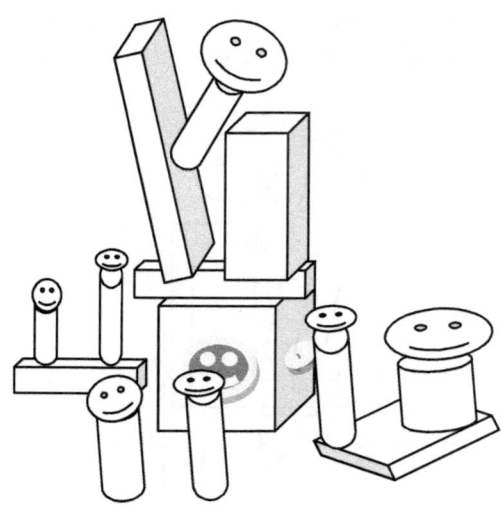

El número de escenas es variable, la conforman sobre ..., 4, 5, 6,..., por término medio.

En cada una de ellas se recrea, de manera directa o tenuemente velada, la crítica y los comentarios jocosos sobre personas o acontecimientos que se pretenden denunciar.

En muchas ocasiones no se expresa con claridad lo que se pretende transmitir, haciéndolo de forma intencionada y con un claro motivo, el intentar despertar en el espectador, la sensación de intriga e incertidumbre sobre los hechos que se pretenden recrear en cada ambiente.

Al final, se podrían definir los temas representados como una pluralidad de escenarios secuenciales, a modo de viñetas de comic, dispuestas en forma circular y en muchas ocasiones, las representaciones teatrales, se entrelazan las unas con las otras, dando una continuidad a los argumentos. Esto se consigue en algunas ocasiones uniendo el significado de los últimos versos de una escena con los primeros de la siguiente.

En la actualidad, y de un tiempo a esta parte, se viene implantando en las condiciones que lo requiere, un sistema de figuras, "Ninots" sueltos, que se diseminan en un entorno sin unión alguna, solo conexionados por la crítica.

Como parte final, en algunos monumentos falleros, se suele incluir un "Remate secundario" que en ocasiones

se incorpora tímidamente con el central. Aunque lo más normal es su inclusión en el entorno de la Falla, separado del central y denominado "Contra remate"

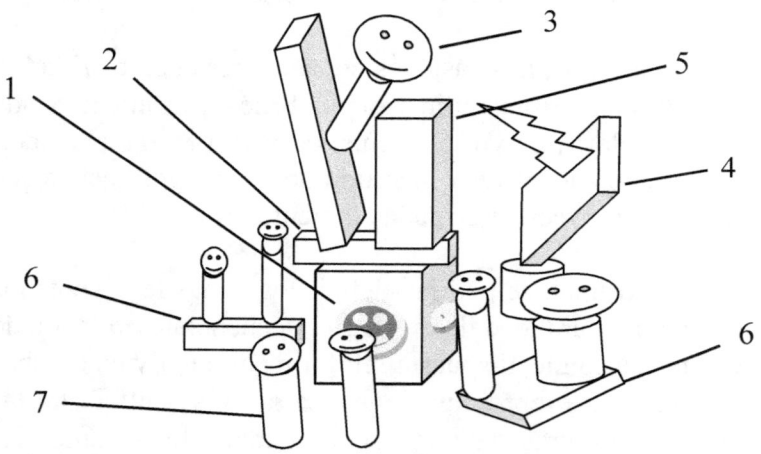

1 - Cuerpo Central. "Cadafal".
2 - Pre remate.
3 - Remate.
4 - Contra remate.
5 - Parte de un remate o contra remate
6 - Escenas con base.
7 - " sin base

Las dimensiones de un monumento fallero suelen ser muy variables, no hay un rango de dimensión constatable como cierta ni por la parte inferior ni en su parte superior.

Siempre referidos a la obra mayor y no al infantil, estas dimensiones pueden oscilar desde los cinco metros hasta varios pisos de altura, ocupando una superficie superior a 8, 10,… metros de lado, lo que vendría a conformar una superficie superior a 70, 80,….m^2.

Las dimensiones oscilan mucho dependiendo de la inversión realizada por parte de la comisión de falla o por las condiciones del lugar donde se ubica, plaza, avenida, calle, esquina,…

Para que el monumento fallero este completo, necesita de uno de los elementos fundamentales para su correcta comprensión. La Crítica.

Tal y como ya hemos comentado muy brevemente, en párrafos anteriores, la crítica es la parte literaria de todo monumento fallero, es la salsa de la Falla.

A cada uno de los elementos que forman cada estructura se le incorporan varias fábulas, por lo general en verso.

Es en este componente donde se da rienda suelta, en tono satírico-jocoso y nunca con ánimo ofensivo, a denunciar diferentes situaciones por lo general de carácter local. Sin lugar a dudas los protagonistas son los personajes públicos que de forma mordaz, aparecen en las escenas que relatan eventos dignos de ser denunciados.

Estos escritos, son los que explican el significado de cada escenario, que de una forma autónoma, van contando la historia de cada monumento fallero.

En realidad, estos versos, agrupados en cuartetos, quintetos,…, son un pequeño extracto, tal vez el más significativo y a la vez punzante, que se obtiene de la verdadera explicación de la Falla, que se encuentra publicada en el "Llibret".

Como breve comentario, añadiremos que el "Llibret de la Falla" en su principio, en el año 1855 y de la mano de Josep Bernat i Baldoví, [5] "Llibret " de la "Placeta de l'Almudí" [6] estaba formado por el esbozo, con una breve explicación del contenido de la Falla.

Con posterioridad, y en distintas fechas, se fueron incluyendo otros apartados para enriquecerlo en su contenido, como la relación de la comisión, fotos de las Reinas de la falla, programa de fiestas, artículos de opinión,…

[5] Alameda y Vives-Las Fallas (Argos, "Esto es España 1949)

[6] El centenari del primer llibret de falla-18/03/1855-Soler Godes

MATERIALES Y CONSTRUCCIÓN

En este apartado se pretende dar a conocer cómo se construyen y elaboran todos los elementos de una Falla de la forma más clara posible, y a través de unas breves explicaciones. Partiremos desde lo más primario hasta su montaje total.

No se abordará de forma exhaustiva todo el proceso de construcción interna y externa de un monumento fallero. Nuestro interés es poner de relieve unos conceptos básicos y muy elementales, para que el lector pueda comprender, de una manera directa y rápida, como se vertebra toda construcción fallera.

Para poder comprender mejor y poder asimilar de forma más efectiva y con el menor esfuerzo posible, cualquier nuevo significado, siempre he pensado, que en un concepto, una herramienta o una maquina, lo más importante,

es saber el por qué y cómo se construyen y funcionan las cosas. Básicamente cómo se comportan los elementos que forman parte de un todo.

Continuando y desarrollando un poco más esta idea daremos unas breves pinceladas por el interior de esta obra de arte; cómo es su organización interna, cómo se van ensamblando todas las partes, cómo a un cuerpo central se le añade el remate, contra remate y demás elementos que de forma directa se unen para formar un todo.

Sustentados por sus estructuras internas, torretas y tirantes, el conjunto vendría a ser similar al interior de un cuerpo humano con sus músculos, tendones y huesos que dan firmeza y tersura a nuestra piel.

Si se comprende cómo se confeccionan los "ninots", será mucho más fácil el ver sus diferentes aspectos y volúmenes así podremos asimilar con mucha más facilidad conceptos como modelado, riesgo y acabado.

El Esbozo

Cuando se aborda la idea de Falla, en cuanto a monumento, la primera imagen que proyectamos, paradójicamente, es como quedará en su concepción final.

Foto: Fran Yeste

Mentalmente, se visualiza el resultado definitivo, mucho antes de evaluar todos los pasos intermedios para llegar al resultado deseado. Para ello, aglutinamos un montón de ideas, problemas y posibilidades de solución, y con todo ello pensamos como elaborar, construir, montar y poder llevar a cabo el proyecto con un elevado nivel de resolución final. Se intenta ver a priori, como resultará su final una vez se ejecuten todas las etapas de su construcción.

2013 - Boceto acabado de falla - Artista José Sanchis

Con este cúmulo de ideas, y mentalmente verificada su correcta ejecución, se procede a elaborar un esbozo

con el mayor número de detalles y colorido posibles, donde queda plasmada el resultado final del monumento.

En realidad, del esbozo al acabado final suele existir una diferencia, que en algunas ocasiones, puede ser notable, sobre todo, en los volúmenes de la parte baja de la Falla; las Escenas. No ocurre así en su parte central en donde se suele mantener el espíritu básico presentado en el esbozo inicial.

La composición y modelado inicial.

Antes de continuar con el desarrollo del proceso de construcción de una falla, y en ocasiones con anterioridad al de la elaboración del esbozo o paralelo a él, existe una actividad que nosotros, básicamente, la vamos a dividir en dos aunque una acción de la otra no son aisladas, sino que se pueden complementar.

Cuando se decide mentalmente como va a quedar configurada una falla, la mayoría de los artistas falleros, buscan en el mercado figuras y composiciones que ya han sido montadas en monumentos de otras localidades, bien en su totalidad o bien mediante una composición de varios elementos tomados de distintas construcciones anteriores.

En algunas ocasiones, por lo general en pocas, debido a su elevado coste, la composición de gran parte de los monumentos, comienza desde su modelado inicial con barro, o más recientemente mediante técnicas digitalizadas. En este último caso la aparición de nuevas figuras suele ser mucho más dinámica.

Para ello previamente se realiza una maqueta a escala en barro, plastilina o mediante procedimientos de digitalización. Esto se hace de todo el monumento o de parte de él, el escultor o artista fallero va elaborando, modelando, la imagen previa física o imaginaria, que se quiera crear.

Con este proceso, de nueva creación de figuras, mediante cualquiera de los dos procedimientos anteriormente descritos, se produce una innovación del mercado de las tipologías de figuras existentes. La elaboración de nuevas piezas por los artistas se realiza a petición de asociaciones culturales con potenciales económicos más elevados que pretenden aportar a sus monumentos, nuevos diseños más actuales e innovadores que los anteriores, los cuales ya llevan algún tiempo en el mercado. También es importante la inquietud de los artistas por la renovación de las posibilidades existentes en las obras de arte disponibles.

Construcción interna

Debemos de hacer una pequeña distinción entre la construcción interna (esqueleto de todo monumento fallero) clásica y la construcción actual, que aunque en definitiva, sirve para sustentar todo el monumento fallero, podríamos diferenciar que en su elaboración se organizan de forma distinta. La clásica van naciendo de la estructura interna hacia el exterior y a la moderna nace del exterior hacia el interior. Justamente de forma inversa.

Mediante la estructura clásica se elaboran los esqueletos de madera con sus armazones centrales, torretas

y tirantes, acoplando a esta distribución, las piezas o forros de cartón e incluso de poliestireno que conforman su parte exterior. De una forma similar se vertebran los "ninots", que dependiendo de su tamaño su estructura interna puede ser un simple palo de madera o un esqueleto más complejo, similar al de una torreta.

Todo este entramado de piezas se entrelaza las unas con las otras, por lo general, con un sistema de unión denominado "sacabuig". Éste está formado por dos elementos, uno macho y el otro hembra, y que encajan, casi a la perfección el uno dentro del otro. En la composición más moderna, más actual, y que

Torreta, en donde se pueden apreciar los tirantes

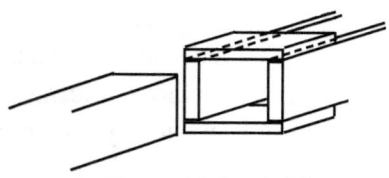

Esquema de "sacabuig"

"Sacabuig" hembra y macho

cada vez se está imponiendo con mayor fuerza, por lo general, se parte de la estructura externa formada con distintas piezas de poliestireno expandido, conocido popularmente como corcho blanco.

Una vez confeccionadas estas estructuras, que vendrían a ser semejantes a las estructuras primitivas de cartón, y antes de pasar a su acabado, se refuerza interiormente con los mismos elementos utilizados para las piezas de cartón descritas anteriormente, como son las torretas o simplemente un palo más o menos grueso de madera dependiendo de las características de la pieza.

Todo lo que acabamos de comentar tiene suma importancia para poder saber distinguir el atrevimiento y riesgo en los monumentos de fallas que trataremos en otro apartado.

Unión de conjuntos. Las escenas.

Una vez acabada la descripción de como se combina la parte central de la Falla, falta añadir al monumento para que este esté completo, los elementos que a modo de escenarios o viñetas de comic, van completando todo su contorno perimetral a nivel del suelo.

Recordar, que las escenas nacen de las representaciones pintadas en el lateral del "Cadafal" de las primeras Fallas, que van evolucionando hacia expresiones pictóricas con volumen que incluso arriba en el "Cadafal" arropan al "ninot" central.

En un principio, estas escenas, estaban montadas sobre pequeños escenarios de formas variadas a unos pocos

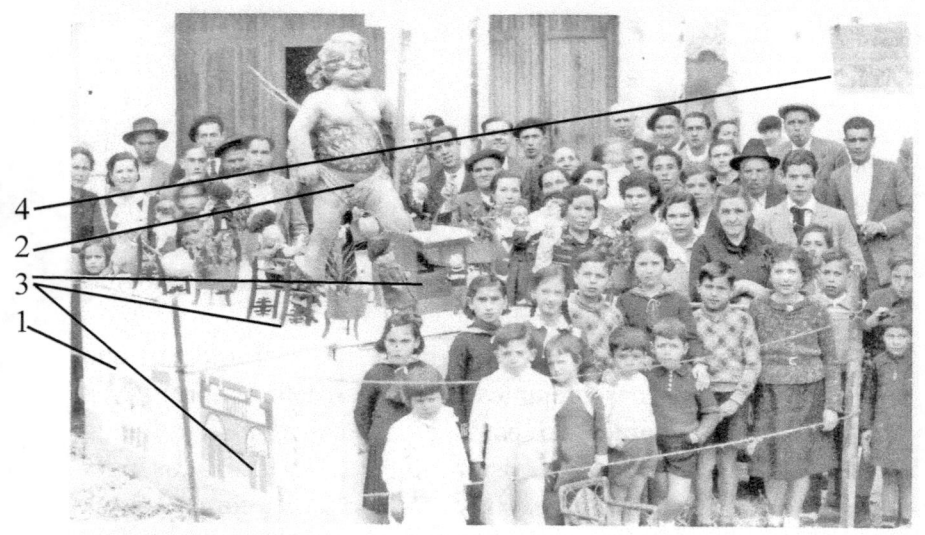

1 - "Cadafal" - Cuerpo central 1936 - Falla Plaza Rey Jaime I
2 - Remate.
3 - Escenas.
4 - Crítica.

 centímetros de altura sobre el suelo, similares a los "Cadafales" de las primeras Fallas y unidas casi todas ellas físicamente al cuerpo central de la Falla.

 De esta composición, se ha evolucionado, a la disposición actual de las escenas en la que los "Ninots" aparecen diseminados a ras de suelo, sin ninguna unión física que los enlace. La diferenciación de las distintas escenas, se obtiene por la disposición y por las diferentes estructuras de las figuras que la componen, y más estrechamente, por la crítica, que acaba determinando los lazos de unión.

Ninots.

 Vamos a comentar en este último apartado de esta

sección, cómo se elaboran los "Ninots" de un monumento.

La finalidad, es que se obtengan unos conocimientos elementales sobre su elaboración, hasta llegar a su aspecto final. Con ello, estaremos en mejores condiciones de entender con mayor claridad temas que se trataran con posterioridad, como el modelado, acabado y pintura.

En un principio, los "ninots" estaban formados por unos elementales esqueletos de madera recubiertos de paja, vestidos con ropa usada y con una máscara de cartón en la cara.

Nosotros, en este apartado, vamos a comentar como se confeccionan los dos tipos de figuras que perviven en la actualidad: los construidos con cartón y los realizados con poliestireno.

Las figuras de cartón, se elaboran a partir de un molde hecho de escayola o bien con resina y fibra de vidrio.

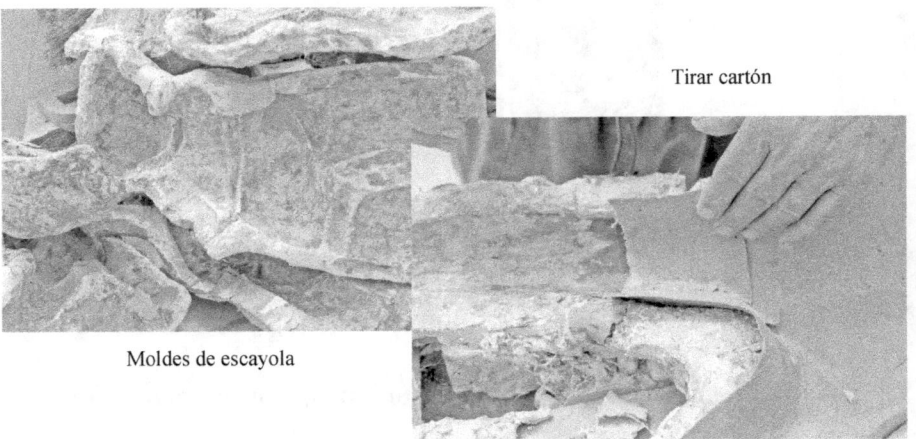

Tirar cartón

Moldes de escayola

A este molde, se incorporan distintas capas superpuestas y entrelazadas de cartón muy flexible y de distintos colores y tipos, de apenas poco menos de un milímetro de espesor. Se pueden unir con distintas clases de cola, siendo la más utilizada y económica la fabricada con harina y agua caliente. A esta labor se le denomina "tirar cartón".

Cuando las capas superpuestas han adquirido cierto espesor, dependiendo del tamaño de la figura, se dejan secar. Seguidamente se extraen de los moldes y se unen las distintas partes, dos o más piezas, que forman una figura completa. Estas piezas se sujetan a palos o torretas de madera, dependiendo del tamaño, con las que formaran una parte indivisible en el acabado final de un "ninot".

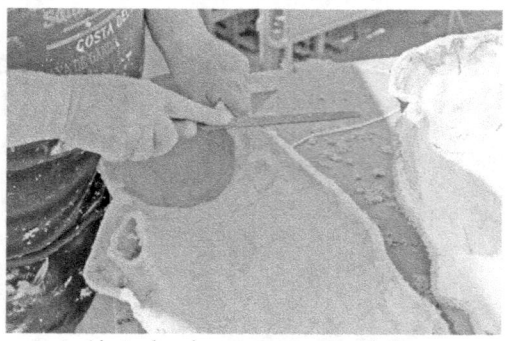

Ajustar las piezas para su ensamblado

Una vez el "ninot" llega a este estado de su elaboración se repasan las juntas, de ser necesario con raspas y lijas gruesas para eliminar las imperfecciones más acusadas.

Después se recubren las uniones, normalmente con

cartón más fino o papel, por ejemplo de periódico, para preparar las figuras con un acabado más fino y regular, que será la base para la incorporación en el siguiente paso del alabastro,... "panet", con el que obtendremos casi su acabado final.

Para finalizar, los últimos dos pasos; lavar el "panet" o bien lijarlo, según el tipo de acabado con el que se quiera dejar la figura. De esta forma queda preparado para el segundo paso en el cual se aplica la pintura y el difuminado, donde se aportará a la figura final la expresión deseada.

El otro procedimiento que se está implantando en la actualidad para la obtención de los "ninots" de Falla, es la utilización del poliestireno expandido. Con esta técnica, en vez de moldes de escayola se parte de "moldes" digitalizados.

Maquina de arco caliente para cortar chorcho Croquis para cortar planchas de corcho

Utilizando un ordenador y con unos programas diseñados al efecto, se van cortando las planchas de poliestireno de distinto grosor, dependiendo del tamaño de la figura. Se

33

utiliza un arco eléctrico a alta temperatura, y se va componiendo la figura como si fuese un gran puzle una vez unidas estas piezas en su justo lugar, con cola expansible.

Primeras piezas de corcho dando forma a una figura

Para darle el modelado adecuado se recortan de forma adecuada los escalones que producen el espesor de las planchas y de raspan y lijan para alcanzar el nivel de modelado adecuado.

Primer modelado del poliestireno

Acabado este proceso se continúa de forma muy similar al proceso anterior, desde la unión de las piezas de cartón hasta el final del proceso.

MIRAR UNA FALLA

Comenzamos una serie de apartados en los que se va a explicar con mucho más detalle la razón de ser de este manual; vamos a pasar a perfilar las pautas más usuales para poder realizar una visión completa de una falla, es más, vamos a intentar profundizar en una serie de detalles y de conceptos a los que hay que prestar especial atención cuando estamos analizando una falla.

De este modo, y después de haber visto una falla, podremos llegar a entender todos de forma muy similar los mismos criterios que, dentro de unos parámetros análogos, componen el monumento fallero. Creo que es la mejor forma de intentar acercar las pequeñas o grandes diferencias que existen en la apreciación de todos los detalles que se pueden observar en una falla al tener en consideración, los criterios que pretendemos explicar en este manual.

En apartados anteriores ya hemos esbozado una serie de nociones en los que vamos a estar trabajando en los próximos capítulos. Es evidente que todas estas apreciaciones, las vamos a considerar mínimas a la hora de poder decidir qué atributos o que falla es la que más nos gusta, o cuál es la que mejor está hecha objetivamente.

Nuestro criterio no pretende llegar a la percepción que pueda tener un profesional artista fallero, pero si estará por encima del simple aficionado como mero espectador.

Cuanto más profundicemos en la aplicación y visualización de todos estos conceptos que mejor definen a un monumento fallero, estaremos en una mejor situación para poder emitir un juicio de valor sobre una falla, y de esta forma poder expresar con una mejor calidad nuestra opinión.

Vamos a ir presentando estas nociones en un orden racional, tal y como cualquier persona que visita una falla lo haría de una forma lógica y natural, sin estar predeterminado a verla de un modo en particular.

En muchas ocasiones, cuando he estado delante de un monumento de Falla, he pensado cuales deberían de ser los argumentos más idóneos y más uniformes con los que se podría determinar con mayor claridad la calidad de una Falla.

Estos conceptos son los que deberíamos utilizar para analizar el monumento, aplicando con ellos el rigor y la uniformidad necesaria para efectuar un análisis serio, crítico y no profesional; en definitiva, como poder mirar y acercarnos a entender una obra de arte, que sin ningún tipo de duda es una Falla, sin ser un experto en ello.

El primer planteamiento que deberíamos hacernos es ante qué tipo de disciplina del arte nos encontramos. A poco que observemos, nos daremos cuenta que estamos ante una manifestación artística multidisciplinar, viendo a la vez, escultura, pintura, arquitectura y literatura, y que la unión de estos cuatro apartados pretende expresar un pensamiento, en el que se intenta comunicar y visualizar la expresión de una idea. Es de suma importancia tener siempre muy presente esta definición cuando veamos una Falla.

Representan la caricatura, la sátira, la audacia, la socarronería, la gracia, la chispa, lo punzante, lo sutil, lo atrevido, lo divertido,… son todos ellos juntos la foto fija de un momento de nuestra sociedad en sus distintos períodos recientes. Son estos y algunos otros atributos, que siempre de forma tácita, estarán presentes en los temas que se desarrollarán en las siguientes páginas. En realidad son la verdadera salsa de la falla.

Para poder entender mejor y hacer más accesible estos cuatro conceptos aplicados a un monumento fallero, vamos a incluir dentro de ellos otros que nos ayudaran a verlos de una forma más fácil.

La escultura la subdividiremos en modelado y acabado. La pintura realizará nuestro recorrido en solitario. La arquitectura la asociaremos con la monumentalidad, la composición, el atrevimiento, el riesgo, la originalidad, el ingenio y la gracia. Para finalizar, la literatura la subclasificaremos en cuatro apartados, la crítica, y otros tres que ya hemos mencionado para el apartado de la arquitectura y que para este apartado de la literatura también tienen pleno significado como son la originalidad, el ingenio y la gracia.

Al presentar estos nueve conceptos hemos de tener presente que el atrevimiento y el riesgo irán unidos, así como el ingenio y la gracia que también son indisociables. El orden que vamos a seguir en la exposición de los mismos se adaptará a la lógica del espectador a la hora de visitar una Falla.

Desde la lejanía y cuando nos acercamos al monumento fallero, lo primero que observamos, es su monumentalidad. Entendamos ésta como un conjunto de criterios, que en principio, visualizamos todos juntos, la monumentalidad, el riesgo, su composición, su estructura general.

Poco a poco, al ir aproximándonos al monumento fallero, con más detalle, iremos recalando en otra serie de apartados, que por nuestra proximidad con la falla, podemos apreciar con todo género de detalle. En esta distancia más corta nos encontraremos con el modelado, acabado, pintura, atrevimiento, originalidad, crítica, los cuales sin duda, y

unidos a la primera visión de conjunto, nos ayudarán a tener un conocimiento preciso, de todo lo que comporta el monumento fallero. En este momento estaremos en unas condiciones óptimas, para poder emitir un honesto criterio del nivel de calidad, con respecto a la falla que estamos observando.

Hay que tener muy presente que cuando estamos mirando una falla no hay que juzgarla sólo por el concepto de monumentalidad, ya que este apartado puede aglutinar, erróneamente, la unión de todos los demás. Por eso, este concepto tendrá una mención especial y más detallada en los apartados que vienen a continuación.

En los próximos capítulos realizaremos un recorrido, lo más amplio posible, para que se pueda entender cada uno de los conceptos que se deben de aplicar a la hora de emitir una impresión, o un comentario, sobre la calidad de un monumento fallero.

Como ya hemos comentado con anterioridad, está muy lejos a la hora de interpretar los conceptos el pretender alcanzar el nivel de calidad al que puedan llegar los profesionales que se dedican a este mundo de las fallas, escultores, pintores, artistas de fallas,… Tan sólo se pretende, llegar a alcanzar unos conocimientos básicos, para poder comentar nuestra opinión con una buena lógica y que a la vez mantenga cierta consistencia sobre una falla.

Se debe de tener muy vigente, cuando se emita una opinión sobre un monumento fallero, una serie de componentes emocionales que aunque no forman parte de los componentes físicos de una falla, si están presentes en este tipo de valoraciones.

Deberemos de tener muy en cuenta, que cuando se emita un juicio sobre una Falla no sea a la ligera y falto de conclusiones concretas y bien definidas, ya que en cierto modo, se valora el sentimiento de una comisión de Falla a su monumento, y el trabajo de unos profesionales artistas falleros. Hay que ser crítico con argumentos serios, razonados y bien estructurados.

Al mismo tiempo, queda claro, que si la opinión que se tiene sobre un monumento de falla es seria, rigurosa, precisa y contrastada, no se debe de dejar influenciar por el contenido del párrafo anterior, es decir, no debería de ser una opinión subjetiva, sino todo lo más objetiva posible.

MONUMENTALIDAD

Vamos a dar comienzo a la primera de las cuestiones propuestas. La monumentalidad. Es con toda probabilidad, uno de los temas más controvertido que existe a la hora de visualizar una falla. Es la primera impresión, la primera observación y sobre todo, es desde cierta distancia cuando se toma el primer contacto, la imagen inicial del monumento fallero. Tendremos qué disociar en este apartado, la subjetividad de la sensación que recibimos para canalizarla hacia la objetividad de lo que vemos.

En este primer contacto, la Falla la podemos asociar con las palabras de monumentalidad, espectacularidad, grandiosidad, que son propias de un gran monumento, o más concretamente y sin apenas darnos cuenta lo relacionamos y catalogamos directamente por su volumen y altura.

En este punto se ha de tener presente que estamos visualizando tan solo uno, de los muchos apartados por los que se puede identificar cualquier monumento artístico, la grandiosidad.

Sin ningún tipo de duda, en la visita de cualquier monumento, y vamos a referirnos aquí a monumentos arquitectónicos ya que son los que de una forma más directa por su semejanza, se podrían relacionar con un monumento fallero, observaríamos sus dimensiones y las identificaríamos de una forma más o menos inmediata con el significado de las palabras monumentalidad, grandiosidad, espectacularidad, y magnificencia. Vocablos estos que identifican una peculiaridad, una particularidad de las propiedades de un edificio sin tener en cuenta sus artesonados, sus vidrieras, sus espacios libres, sus formas rectas o curvas, sus acabados, su pintura, y un sinfín de apreciaciones que lo particulariza, que lo harían diferente por su prestancia y su calidad, o incluso por su vulgaridad con otros de su misma similitud y naturaleza, y que solo las podremos distinguir cuando nos acerquemos y observemos más de cerca, al igual que lo haríamos con la visita a una Falla. Tengamos muy vigente la diferencia entre subjetividad y objetividad.

Deberemos de tener presente las palabras similitud y naturaleza, comentadas anteriormente. Son de suma importancia, ya que de ellas se desprende una clasificación determinada y tácita que en la mayoría de las ocasiones está establecida y acordada previamente sobre los monumentos falleros. Como ya comentamos en varios puntos de este manual, lo propio es que vaya pareja la monumentalidad con el resto de atributos, de lo contrario, tendríamos un monumento fallero descompensado al no estar arropado con los elementos necesarios que la equilibrarían armonio-

samente dentro de su clase. Se nos presentaría una curiosa paradoja real, que un monumento de una apreciable menor envergadura y atendiendo al resto de criterios tratados punto por punto, fuese superior en calidad.

Si la diferencia respecto a su volumetría es apreciable, este último comentario lo considero muy poco, ó mejor dicho, nada probable, sin embargo en diferencias moderadas o poco significativas sí que tiene plena posibilidad de que ocurra. Deberemos añadir que a mayor cantidad de volumetría se necesita una mayor cantidad de cuidados ya que dispone de muchos puntos críticos que con una mala manipulación podrían ser dañados. Como contrapartida a este último comentario y complementando este y los anteriores parecería imperdonable que a un monumento de estas prestancias detectemos fallos de modelado, acabado, pintura,…

El tema de la monumentalidad debería de tratarse por separado a la hora de poder clasificar y calificar un monumento fallero. Incluso considero que debería de ser determinante. Si realizamos un breve análisis lógico de un monumento fallero, observaremos que una falla que es monumentalmente superior a otra, tiene muchos más elementos de juicio. Tiene un cuerpo central y un remate principal de mayor volumen general, de normal tiene uno o más contra-remates, en las escenas, en vez de tener 4 o 5 en su contorno, tiene 8 o 10 y cada una de ellas, en vez de 1 o 2 figuras tienen algunas más. Como podemos observar, tiene muchos más elementos en donde poder aplicar los conceptos que iremos desarrollando a lo largo de este tratado.

Escapa a las pretensiones de este manual por su extensión y complejidad la exposición adecuada de la monumentalidad, para la que se debería de desarrollar un documento específico. Con la finalidad expuesta en la introducción, entiendo que son suficientes los criterios y razonamientos presentados para poder continuar sin ningún problema con el propósito general de poder MIRAR UNA FALLA.

Llegados a este punto, y ya a pie de Falla, parece ahora muy oportuno hacer una valoración de lo que estamos contemplando. Evidentemente por la distancia o lejanía con la que estamos visualizando el monumento, o el edificio en cuestión, no hubiésemos sido capaces de poder emitir un criterio razonable de la cualidad y calidad de la obra, por lo menos no con un criterio aceptable y razonable de cuál es el mejor de los monumentos, edificios que hemos visto. Ahora solo tendríamos la capacidad de poder decir si éste o el otro es el más grande o el más voluminoso, incluso se podría añadir el concepto de espectacularidad y originalidad.

Con la visita a un monumento fallero ocurre algo similar, aunque en este tipo de construcciones las particularidades a medida que nos acercamos a verlo más de cerca, se hacen mucho más notables y muy evidentes.

Con este tipo de planteamiento es indudable que el concepto de monumentalidad, que en un principio parece englobar toda la sensación de que estamos ante un gran

monumento fallero, se diluye en una serie de particularidades, que analizadas con detenimiento, nos deberían hacer cambiar la primera impresión que hemos obtenido de la falla que estamos viendo.

Vamos a poner un pequeño ejemplo en el que tal vez se puede entender mejor éste significado que pretendemos transmitir: no cometer el error de que solo con la particularidad de la monumentalidad, se tiene suficiente juicio de valor para dilucidar si una falla es mejor que otra.

Por lo general tenemos un concepto de lo que para nosotros, hombre o mujer, sería nuestra persona con un cuerpo ideal, con las proporciones adecuadas, los ojos y el cabello de nuestro color preferido, su forma de vestir acorde con nuestros gustos y preferencias. Así acuñaríamos la típica frase: "vaya cuerpo, vaya monumento,...", o frases con significados similares.

Justo al lado de esta persona, hay otra con la presencia y aspecto más normal, con los ojos y el cabello agradables a nuestra vista. Sus proporciones podrían ser mejorables pero están dentro de la normalidad más razonable, y su forma de vestir es correcta, sin ningún rasgo destacable de elegancia o suntuosidad.

Es evidente, que nuestra primera inclinación sería el intentar conocer a la persona, que a cierta distancia, mejor se acopla a nuestra forma de entender el concepto corporal.

Esto, esta primera impresión, se puede asemejar mucho al concepto de monumentalidad que queríamos transmitir a la hora de ver un monumento fallero.

Con la cercanía a la persona del ejemplo expuesto, observaríamos que nuestra primera inclinación era errónea. Al acercarnos nos damos cuenta de que su pelo está mal tintado, sus ojos, uno de ellos tienen una cierta mirada perdida, su cuerpo, la ropa lo exageraba un poco, y tras las primeras palabras detectamos un timbre de voz, que no resulta agradable, además su conversación deja muchísimo que desear.

Mientras que la persona que en un principio, y físicamente hubiésemos elegido en segundo lugar, mantiene todos sus rasgos, acordes con lo que se manifiesta en la primera vista lejana. Es obvio, que la primera persona no deja de ser más monumental en la distancia que la segunda, y que ha hecho falta la comprobación de otros aspectos vistos y constatados de manera más cercana, para poder valorar como mejor persona a la segunda que a la primera. Si en este último párrafo cambiamos "Persona" por "Monumento de Falla" obtendríamos el concepto perfectamente centrado al significado que pretendemos exponer.

Es un sencillo ejemplo muy visual. Tenemos que comprender perfectamente estos detalles y no debemos de agrupar en el concepto de la monumentalidad toda la carga del criterio para valorar mejor a una falla que a otra.

Aunque parezca paradójico, en términos generales, el apartado de la monumentalidad en la visión de una falla, suele llevar aparejado que los otros componentes: acabado, pintura, modelado, etc…, vayan acordes con él. Repito este comentario ya que lo considero muy importante.

Hay que tener presente que una falla, casi siempre suele ser coherente en todos sus atributos, es decir, un buen monumento tiene todos los complementos que hemos mencionado anteriormente; monumentalidad, acabado, modelado, pintura, la composición, etc…, formando todo ello un conjunto bastante bien equilibrado.

Como ya hemos comentado, la monumentalidad, es uno de los atributos de un monumento fallero que más importancia puede tener en la valoración de una falla.

Es el que de forma más persistente se nos queda en nuestro recuerdo y cuando nos referimos a ese monumento en cuestión, más pronto aflora en nuestra memoria, dando una sensación un tanto equivocada de todo el conjunto del monumento de una falla, ya, que solo relacionamos todo el monumento con un solo atributo.

Debemos de tener muy en cuenta estas cuestiones, a la hora de realizar una correcta evaluación de una Falla, y así, realizar una recomposición de los restantes conceptos que se tienen que tener en cuenta cuando vamos a emitir una estimación de juicio de un monumento de falla.

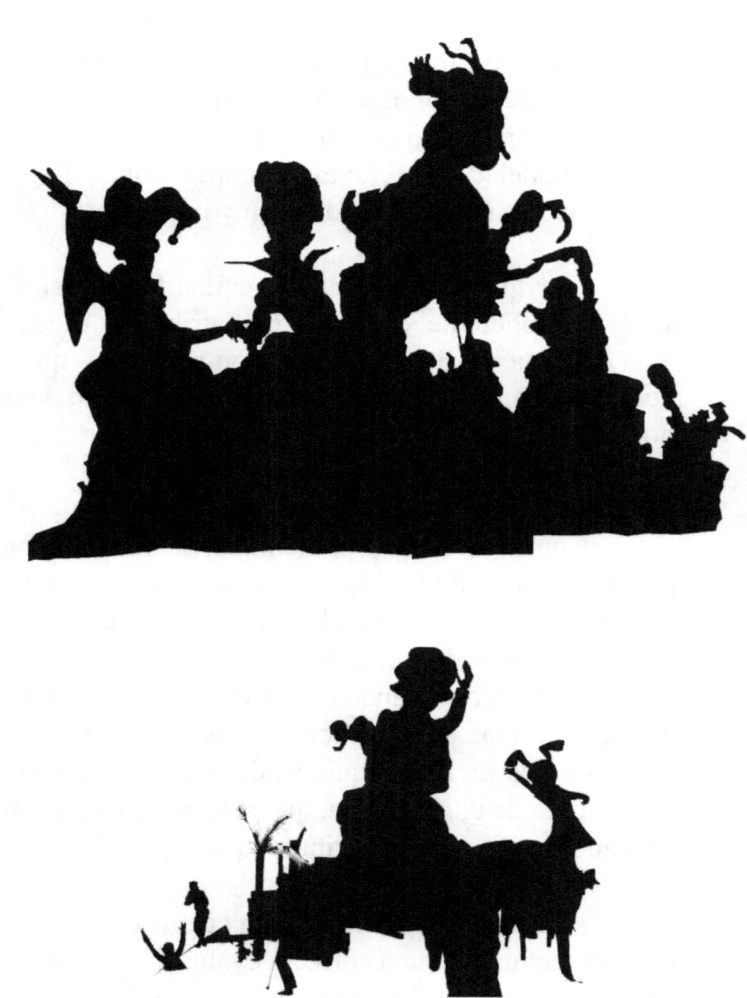

Dos siluetas de fallas, representadas en una escala similar, donde se puede apreciar la diferente monumentalidad.

MODELADO

Es la primera esencia del monumento fallero.

Para una mejor comprensión general y como finalidad de todo lo que planteamos en este manual, lo hemos colocado como segundo tema a desarrollar. En realidad, debería de haber sido tratado en el primer lugar de las nociones, que se pretenden explicar en estas líneas. Ya que es lo que le da la verdadera propiedad a todo el monumento fallero.

Desarrollaremos este tema desde dos puntos de vista distintos. En un primer lugar, analizaremos las piezas que salen de un molde, bien como elemento físico, o bien, como un "molde" digitalizado, haciendo en primer lugar un pequeño comentario de como se modela el original, aunque solo será de forma muy esquemática, breve y sencilla, ya que queda fuera de la expectativas de este manual. En segundo lugar, analizaremos como se modelan las piezas en directo para un único efecto, sin molde previo.

Con la introducción del poliestireno expandido, *"Corcho Blanco"*, Se ha extendido una forma de modelar que cada vez está cobrando mayor protagonismo. Son este tipo de elementos, los modelados en directo, los que sin duda pueden aportar al "ninot", escena, o apartado concreto de la falla, un mayor valor añadido, y que sin ningún tipo de dudas, habrá que tener en cuenta a la hora de emitir una opinión sobre una Falla.

Ese tipo de modelado suele utilizarse con más frecuencia en las fallas infantiles, aunque como ya hemos apuntado en la actualidad está cobrando mucho protagonismo en los monumentos mayores, para realizar piezas de mayor tamaño modeladas en directo.

Para centrarnos mejor en el tema buscamos el significado de la palabra modelado [1] en el diccionario de la RAE, obtenemos una frase muy concisa: *"Acción o efecto de modelar"*. Aunque aclara todo el verdadero significado de lo que debemos de entender, para nuestra finalidad queda un poco ambiguo, y posiblemente con un significado demasiado general, vamos a añadirle un par de acepciones que acoten más su significado y siempre refiriéndonos a un monumento de falla.

De una parte, definiríamos Modelar en directo, y lo expresaríamos como, *"copiar directamente de un original material o imaginario"*. Nótese que utilizamos la palabra "directamente", ya que es muy importante el entender que

(1) - Diccionario de la lengua española (DRAE). - 22ª edición — publicada en 2001—

nos estamos refiriendo a copia directa sin molde.

La otra acepción que nos puede ser de gran utilidad está referida a la frase, *"modelar con molde"*, a la que nos referenciaríamos, *"como pieza extraída de un molde"*. Tendremos que tener muy presente, la dificultad que entrañe dicho molde. A mayor cantidad de volúmenes, recovecos y complicación del molde, normalmente mayor calidad del modelado.

Deberemos de entender estas palabras como términos de criterio generales y no hacer alusiones a particularidades. Es patente y por supuesto evidente, que habrá que analizar con detenimiento algunas excepciones, ya que existen una gran variedad de estilos distintos para modelar una figura.

La otra palabra que nos va a servir de orientación a la hora de concretar el concepto de modelado es la palabra modelar [2], que volviendo a buscar en el DRAE obtenemos como primera definición *"Formar de cera, barro u otra materia blanda una figura o adorno"*. En su tercera acepción, aunque está referida a la pintura que para nuestros propósitos se acopla perfectamente a lo que pretendemos identificar como modelado, y se define como: *"Presentar con exactitud el relieve de las figuras."* Nosotros, para una mejor explicación la complementamos con: *"Dar forma con nuestro propio estilo a algo material, inmaterial, o imaginario"*.

(2) - Diccionario de la lengua española (DRAE). - 22ª edición — publicada en 2001—

Una vez establecidos los significados más formalistas que nos ayudaran a una mejor comprensión de este vocablo, vamos a intentar trasladarlo al monumento fallero, e intentar aplicarlo a los distintos componentes de una Falla.

Cuando se decide elaborar una figura para una Falla, se puede utilizar dos técnicas; la primera más antigua y tradicional, la identificamos con la utilización de moldes físicos a base de escayola o poliéster y fibra de vidrio. El segundo de estos procedimientos, que poco a poco se va imponiendo con más fuerza es el modelado digitalizado.

Analicemos un poco sus diferencias y modos de elaboración.

Para la técnica de la utilización de moldes físicos, se comienza con la elaboración de una escultura por lo general de arcilla. Las figuras de pequeñas dimensiones se confeccionan completamente de barro[1], mientras que

(1) Fuente: Cdoc Museu Faller de Gandia.
Cesión: Toni Colomina Subiela.

para grandes volúmenes se deberá de realizar previamente un armazón de madera, recubierto con pequeños listones o varillas también de madera, tal y como se muestra en las fotografías. (1)

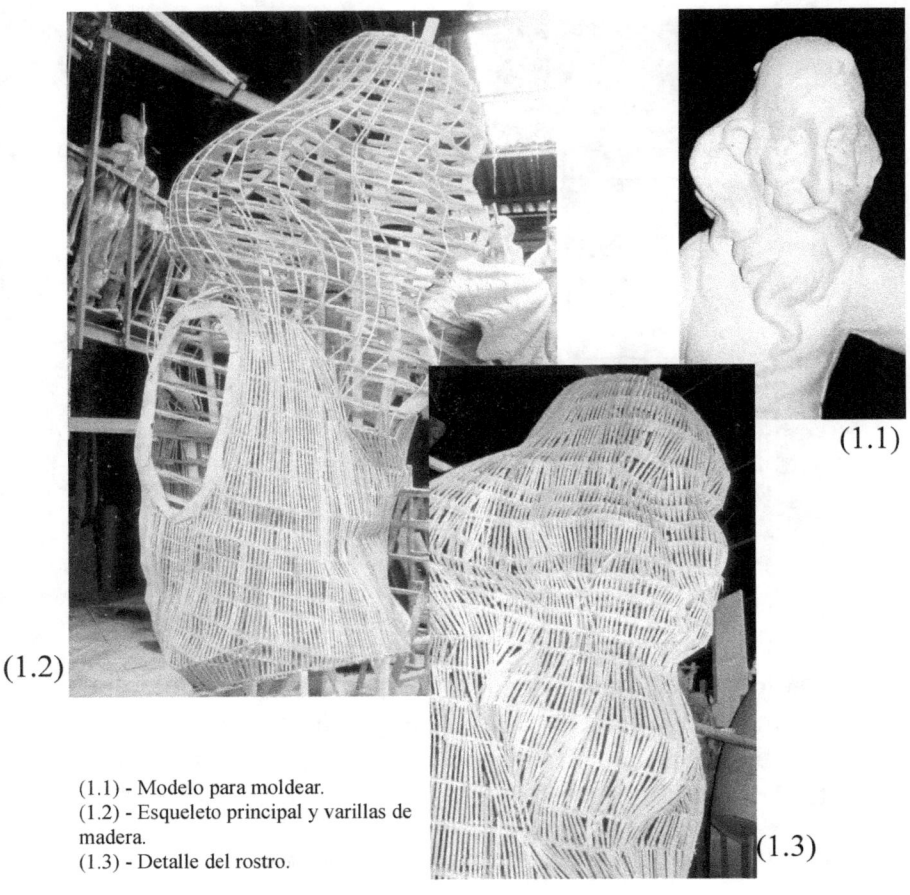

(1.1) - Modelo para moldear.
(1.2) - Esqueleto principal y varillas de madera.
(1.3) - Detalle del rostro.

(1) Fuente: Cdoc Museu Faller de Gandia. Cesión: Toni Colomina Subiela.

De esta forma tendríamos la mayor parte de volumen interior, que no tiene ninguna utilidad, solucionado. Posteriormente se aplica sobre este armazón un recubrimiento de arcilla[1] para dar las formas y detalles definitivos a la figura.

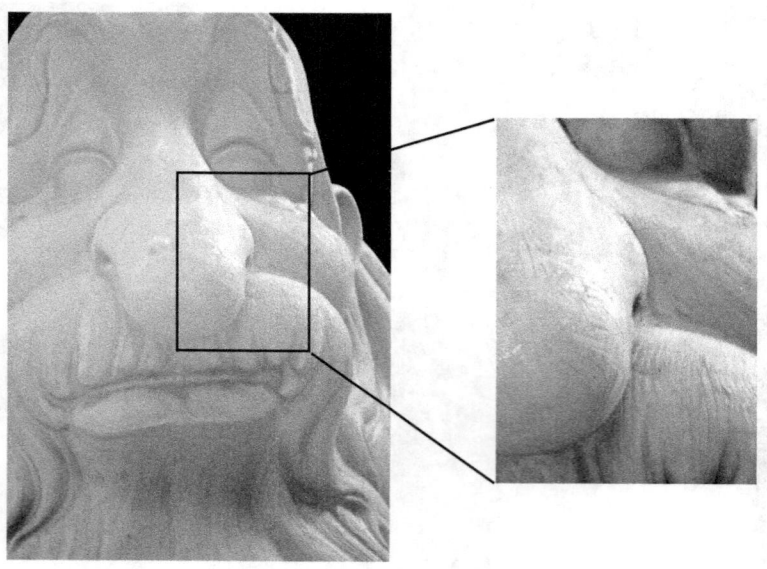

Una vez terminada la escultura, se secciona en las partes necesarias para la obtención de un molde, normalmente formado por varios fragmentos, para poder extraer con facilidad las piezas moldeadas y facilitar su posterior ensamblaje.

(1) Fuente: Cdoc Museu Faller de Gandia. Cesión: Toni Colomina Subiela.

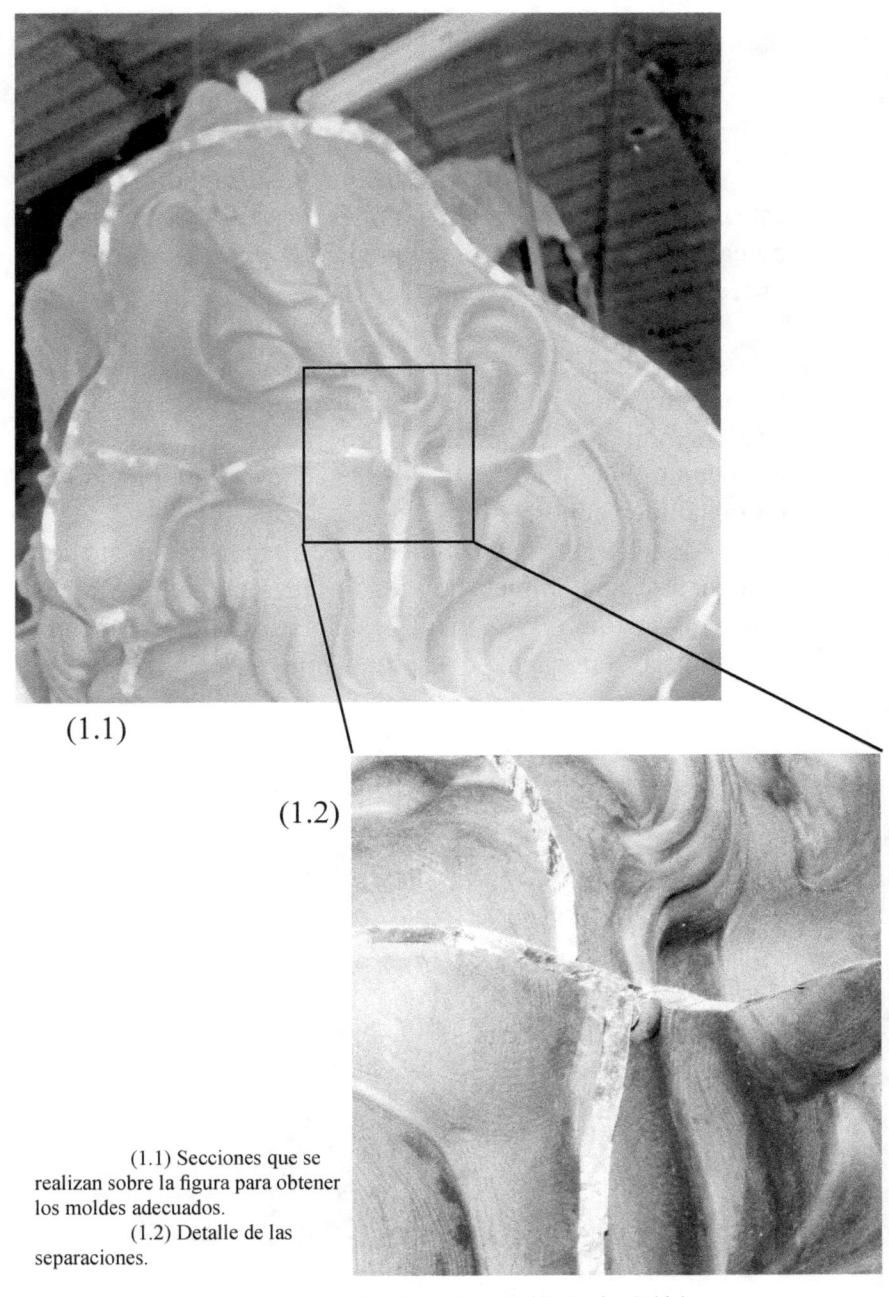

(1.1)

(1.2)

(1.1) Secciones que se realizan sobre la figura para obtener los moldes adecuados.
(1.2) Detalle de las separaciones.

(1) Fuente: Cdoc Museu Faller de Gandia. Cesión: Toni Colomina Subiela.

En el supuesto de que fuese una pieza única, este entramado de armazón, listones o varillas, se recubriría de cartón para dejar la pieza preparada para los siguientes procesos.

La otra técnica utilizada para la obtención de figuras y bastante más moderna, se realiza a través del diseño gráfico con ordenadores y programas especializados, modelando las figuras con el ordenador y digitalizándolas en tres dimensiones.

Estas figuras, dependiendo de su tamaño, se pueden realizar casi por completo de una sola pieza mediante técnicas láser, impresoras en 3D, robot fresadora, o bien, seccionando las figuras en capas o estratos que posteriormente se

ordenan adecuadamente y dan lugar a una figura escalonada y preparada para los siguientes procesos, ser remodelada, retocada, perfilada y terminada.

Este sistema de obtención de figuras digitalizadas, tiene una ventaja muy importante sobre el sistema de molde fijo. Mediante esta técnica las figuras no tienen que tener siempre el mismo tamaño, y pueden ser redimensionadas a los volúmenes y tamaños deseados.

Al finalizar este tema haremos unos comentarios referentes a la similitud que puede tener la obtención de este tipo de figuras digitalizadas con la unión de los conceptos de molde y modelado en directo.

Hecho esta pequeña y elemental introducción sobre la obtención de los originales para su posterior modelado por cualquier de los dos métodos indicados, vamos a intentar razonar las pautas que nos aclaren como identificar de la mejor forma posible el tema de modelado dentro del entorno del monumento fallero.

Los criterios que vamos a utilizar, los acotamos siempre a ninots de un estilo clásico y general. Esto lo debemos de tener muy presente a la hora de ver otros estilos de corte mucho más moderno. Los comentarios que realizaremos para explicar el modelado, no siempre pueden usarse en su carácter más estricto para otros nuevos o viejos estilos de ninot.

Al mismo tiempo parece obvio el acotar las explicaciones a unos pocos modelos de ninots, ya que el abordar todas las posibles tipologías, modelos y supuestos se presenta un trabajo imposible de detallar para la finalidad que pretendemos.

Es sumamente importante el tener presente este comentario, y el saber clasificar los detalles y las particularidades que nos aportan en cada estilo de figura a la que nos referimos, para así utilizar los conceptos de modelado en su justa medida.

Para poder decidir de una forma adecuada cuál es el mejor modelado de una figura, deberemos de poder distinguir nítidamente los diferentes volúmenes que componen cada imagen y que estos, no sean suplidos con trazos de pintura con los que se delimitan las diferentes partes de la figura. Cada volumen de una figura debe de tener su correcta expresión, su adecuada forma y su correcto tamaño en relación a la figura total y lo más importante y necesario, debe de aportar claramente los elementos de lo que pretende representar. Debe de tener la gracia, la soltura, la chispa, la espontaneidad, la viveza de transmitir al visitante en un nada de tiempo toda la carga de lo que intenta simbolizar.

Creo que esta definición, es la que de una forma muy clara define el concepto de modelado.

Vamos como en otras ocasiones con un sencillo ejemplo, para matizar más esta definición.

Imaginemos una figura de la cara de una persona,

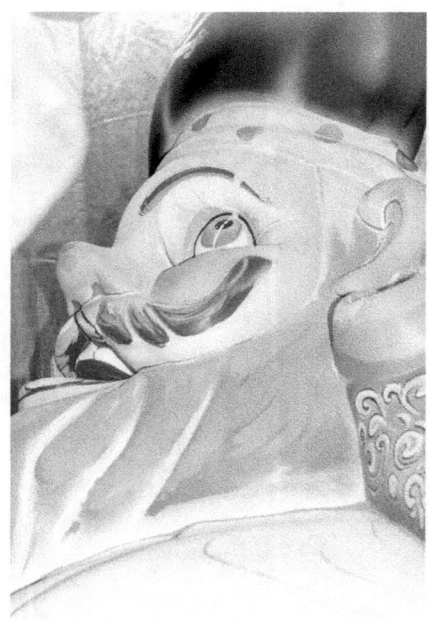

estudiemos su rostro en el que para poder distinguir de una forma nítida, los ojos, la boca, la nariz, las orejas,... hemos tenido que recurrir a la pintura para matizarlos e identificarlos con perfección.

Supongamos esta misma figura en la que se puede apreciar de una forma clara los atributos de cada uno de los rasgos faciales anteriores sin necesidad de la pintura y que sólo se ha recurrido a ella, para su policromía y difuminación o para provocar ciertas sombras que le den más relevancia a su expresión. El pelo de la cabeza y de la barba, ó el pelo de los animales también son un buen ejemplo de lo comentado.

Examinemos otro ejemplo un poco más tosco, observemos una figura de una mano con el puño medio cerrado y los dedos plegados hacia la mano, con el índice extendido. Para poder delimitar los dedos que están pegados, o la separación entre ellos, o bien para poder apreciar los pliegues de la piel en los nudillos, se ha tenido que recurrir

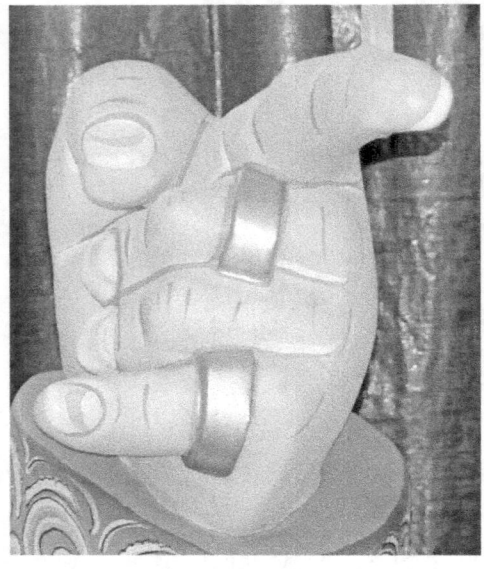

(1) Observemos las lineas de pintura que sirven de separación de los distintos volúmenes.

(2) Página siguiente. Podemos ver que los pliegues del dedo meñique y las uñas estan con buenos volúmenes incluso se aprecian los pliegues del dedo índice.

(1)

a una línea de pintura.

Ajustándonos un poco más sobre este caso, no nos referimos a la línea que se puede interpretar como la sombra de los dedos o anillos [1] sino a la línea que divide, que concreta los dedos entre sí o con la mano para su correcta delimitación.

Creo que con estos sencillos ejemplos debe de haber quedado mucho más claro como referirnos al concepto de modelado, y más concretamente al procedente de un molde de escayola, y también al realizado por procesos de digitalización en las figuras del poliestireno.

Como ya hemos comentado con anterioridad, vamos a continuar con la descripción de lo que se entiende como modelado en directo.

(2)

 Este tipo de modelado es un poco más difícil de ver, o mejor dicho, de poder diferenciar y localizar con claridad en un monumento. Lo componen, en su mayor parte, una serie de elementos y detalles, posiblemente complementos de las figuras o de ciertas partes de la falla, que se han realizado de forma directa y expresa para recrear y engrandecer esa sección o la escena del monumento que se está representando.

 En las fallas infantiles, este tipo de modelado en directo, es donde se manifiesta con mayor fuerza, en la mayoría de los elementos pequeños como, flores, insectos, pequeñas aves y mamíferos, detalles en los adornos de los vestidos, máscaras que utilizan los ninots, así como pequeños complementos de todo tipo de objetos y artilugios,... y un sinfín de diferentes elementos, que creados por la imaginación de los artistas falleros, formarían una realidad imposible de enumerar.

A poco que nos fijemos, si observamos por ejemplo un grupo de flores aun siendo del mismo tipo de flor, nos daríamos cuenta que no hay dos flores, dos pétalos iguales aunque sí muy parecidas, pero no iguales.

Tampoco se nos deben de escapar, tanto en fallas grandes como las infantiles, una serie de piezas de mayor volumen también modeladas en directo. Este tipo de piezas suelen estar formadas por elementos planos a los que se les puede agregar partes de elementos esféricos, cilíndricos, planos,... prefabricados, con la unión de todos ellos se forman piezas con líneas rectas o curvas.

El modelado directo suele ser muy habitual en la composición de pequeños remates de piezas y se viene utilizando con bastante regularidad en la formación de grecas y orlados que por lo general están formados por líneas rectas, utilizándose también en alguna ocasión, a modo de tapajuntas para mejorar la unión de dos piezas de mayor tamaño.

En la actualidad, con la utilización del poliestireno expandido, el modelado en directo cada vez va tomando mayor relevancia y se van realizando cada vez más piezas de mayor tamaño de una forma directa.

Se están confeccionando, modelando y obteniendo piezas que anteriormente era impensable su obtención de modo directo, bien por falta de la técnica o la tecnología necesaria, bien por el elevado coste que suponía con los medios disponibles.

Con estos ejemplos se pueden observar en estas piezas como ya hay compomentes de buen tamaño que se estan modelando en directo, apreciandose mejor en los detalles

Cada vez más, se está haciendo muy complicado el poder distinguir este tipo de piezas modeladas con esta técnica. El poder elaborar un breve catálogo con las claves para saber diferenciarlas es bastante complicado, ya que por la relativa novedad de esta forma de trabajar, hace que no se disponga de elementos suficientemente contrastados para su correcta clasificación.

En nuestra opinión, la mejor forma de poder distinguir este tipo de modelado del realizado con molde, estaría en la observación de formas repetitivas en un mismo elemento. Las obtenidas con molde tendrían una cadencia de similitud en sus formas cada cierto tramo o espacio, este rasgo no se daría en las piezas que se hayan realizado de forma directa.

Como ya hemos apuntado en párrafos anteriores en este mismo tema, para la elaboración de figuras en poliestireno expandido, confluyen dos de los elementos planteados sobre el modelado. La unión del modelado de molde digitalizado y el modelado en directo.

Vamos a intentar detallar este tipo de unión partiendo de estos dos tipos de modelado para finalizar en un único modelo.

Por lo general cuando se obtiene una pieza en poliestireno, esta se nos ofrece como un puzle de piezas en estratos, elaboradas con planchas planas de corcho blanco, de diferentes centímetros de grosor y recortadas formando un ángulo recto respecto al plano principal de la plancha.

Cuando estas piezas se van montando para componer la figura, esta, aparece formada por diferentes estratos con los bordes laterales similares a los escalones de una escalera.

Llegados a este punto debemos de entender que la pieza ha sido elaborada mediante la utilización de un molde digital. Partiendo de esta situación y hasta terminar su perfilado, pasaría a ser modelado directo, ya que para reducir los diferentes escalones que presenta la pieza, hasta su perfilado final, el procedimiento que se utiliza es el propio de un modelado en directo.

El primer modelado se iría realizando siguiendo las líneas rojas que aparecen sobre las planchas. Aproximadamente siguiendo la línea negra que hemos marcado.

Es difícil encontrar irregularidades en las piezas terminadas con esta técnica. Pero si sabemos ver, las sabremos encontrar.

Los artistas procuran con todos los medios a su alcance, perfilar las piezas de acuerdo a los mejores cánones

estándar de los que disponen. Y de verdad, en la mayoría de las ocasiones lo consiguen.

No se trata de ver qué fallos es capaz de hacer un artista de falla. Todos somos humanos y los cometemos.

Se trata de buscar dentro del alto nivel de profesionalidad que presentan todos ellos, aquellas pequeñas imperfecciones que, por motivo de las prisas, falta de previsión, concreción en los materiales utilizados, falta de presupuesto u otras características ajenas a nuestra tarea, se puedan producir.

Vamos a indicar algunas pautas de donde poder buscar estas pequeñas irregularidades. Si somos buenos observadores nos vamos a dar cuenta, por lo dicho y por lo que comentaremos con posterioridad, que hay ciertas pautas formales que se repiten con cierta uniformidad y con los mismos condicionantes.

Deberemos observar que en las superficies, tanto curvas como planas, se mantenga su regularidad y uniformidad. Hay que buscar en los recovecos, en la unión de dos partes de una misma figura, contrastar que los volúmenes estén correctamente definidos y proporcionados teniendo en cuenta lo que se pretende representar. Por ejemplo, busquemos pliegues de tejidos no lógicos, final y principio de piezas no definidas correctamente,…

Hay que buscar ese equilibrio en las formas de la figura que nos aleje de la duda, y eso lo podremos conseguir con la perseverancia y la seriedad en nuestras apreciaciones.

ACABADO

Vamos a referirnos en este apartado a lo que le puede dar una mayor calidad a un monumento fallero. Nos estamos refiriendo al acabado final de sus piezas.

Si atendemos a la significación de los vocablos acabado y acabar, vendríamos a señalar y a identificarnos con otras palabras como, terminar, concluir, llevar a cabo totalmente algo, perfecto, completo, consumado.

Considero que la mejor definición que le podríamos dar a la palabra acabado a los efectos que estamos tratando, y de acuerdo con nuestra finalidad, sería la de *"rematar y finalizar con el esmero adecuado, algo, con las expectativas y conclusiones planteadas inicialmente"*.

De esta forma enmarcamos muy claramente el significado que pretendemos dar a la palabra *"acabado"*.

Con este planteamiento vamos a hacer una división, la que se refiere al acabado de ninots o piezas y al acabado que se produce con el ensamblado de las distintas partes de una falla.

Al describir el acabado de ninots o piezas de la falla, debemos de entender y referirnos al acabado de una pieza en su totalidad, es decir, después de su pintado y difuminado.
En este tema nosotros vamos a establecer y a entender como acabado; al proceso que deja el ninot o pieza lista para su pintado y difuminado final.

Antes con solo el poliestireno ya modelado a falta de cartón, alabastro y masillas.

Después del lijado y ya preparado para pintar con pintura base.

En apartados anteriores ya hemos hecho referencia a como se elabora un ninot de falla; si recordamos lo que comentamos para la elaboración de una figura de cartón, tendremos que su primer paso es el ensamblado de las distintas partes. Este ensamblado deja unas juntas con unos rebordes de unión muy desiguales que hay que eliminar con abrasivos muy gruesos, por lo general se utiliza la raspa de carpintero; posteriormente se recubre parte o toda la figura con cartón más fino, y de ser necesario con papel bien encolado para dejar un estado final lo más fino posible antes de la siguiente etapa.

Al finalizar estos procesos se han eliminado las irregularidades más importantes de nuestra pieza, y nos la dejará lista para recubrirla con diferentes capas de "alabastro", yeso, pinturas al temple espesa (Gotelé) o masillas. Estos productos se definen popularmente como "panet". En este punto, es donde empieza realmente a perfilarse el buen acabado de una pieza.

Dependiendo de las irregularidades detectadas en el proceso anterior, estas capas de recubrimiento de pasta podrán ser más o menos abundantes.

Una vez que se endurece el "gotelé" comienza el proceso de finalizar el acabado. Existen dos procedimientos básicos para ello, uno es el lavado del "panet" antes de su secado total. Para ello se utiliza una brocha con agua, con la que se van reduciendo los pequeños montículos y arrastrando y rellenando los huecos que hayan quedado en la figura. Con lo que, en el mejor de los casos, conseguiremos una uniformidad bastante aceptable de todo su relieve, y en el peor, deja las superficies muy similares a un oleaje muy suave que se produce en el mar antes de la calma, o parecido al agua de una piscina después de haber cesado la brisa. Unas ondas largas y muy suaves. Este procedimiento de refinado final del "panet" menos costoso y más sencillo, deja las superficies con una calidad general aceptable, sin embargo, es menos perfecto a la hora de resaltar pequeños detalles, ojos, boca, orejas, uñas,…, ya que con la brocha y el agua, se elimina el alabastro de las partes más salientes y

(1) Fuente: Cdoc Museu Faller de Gandia. Cesión: Toni Colomina Subiela.

lo va depositando en los recovecos de la figura restándole nivel de detalle.

El otro procedimiento para dar el toque final de acabado a una figura, es el procedimiento de lijado. Una vez el "alabastro" está completamente seco, se procede con una lija gruesa a eliminar los defectos más importantes y dejar la superficie de la pieza con la menor rugosidad posible.

Se vuelve a realizar el mismo proceso, pero ahora utilizando una lija más fina, y en caso de ser necesario, un tercer proceso con lija mucho más fina y posiblemente aplicándola en puntos muy concretos.

Con este procedimiento se pueden resaltar todos los detalles que pueda tener el ninot, como los que hemos mencionado en el proceso anterior, uñas, ojos, labios, orejas,..., dando a la figura un acabado mucho más perfecto y de mayor calidad.

Estos procedimientos para dar el acabado final a una figura son bastante fáciles de distinguir, aunque un poco complicados de definir, diríamos, que el acabado en forma de lavado, podría asemejarse a la textura del tacto que tiene el mármol blanco, con las suaves y pequeñas ondulaciones comentadas con anterioridad, mientras que el acabado con la lija podría ser semejante, a la textura que tiene la madera después de ser lijada y preparada para ser pintada.

Acabado defectuoso de una parte de una pieza que representa tela tipo seda o raso. Se aprecian las rugosidades del cartón e incluso los canales que deja la lija gruesa.

Habrá que tener en cuenta, que una vez finalizados estos procesos, y debido a que cualquier tipo de pasta de recubrimiento está adherida a una superficie de poca dureza y consistencia, cómo puede ser el cartón o el poliestireno extendido, pueden producirse desconchados por golpes e incluso grietas por el fraguado demasiado rápido en algunas ocasiones del "alabastro".

Estos pequeños desperfectos se suelen solucionar aplicando un poco de masilla y si fuese necesario pintado y difuminado nuevamente la parte afectada.

Hay que saber buscar este tipo de imperfecciones o irregularidades y comprobar cuál ha sido el resultado final de su reparación, ya que en ello podría estar la calificación final de una pieza de Falla.

Con estos dos procedimientos, quedarían las piezas del monumento Fallero preparadas para su último acabado, que consistiría en la pintura y el difuminado final, puntos estos que trataremos en el siguiente apartado dedicado a la pintura.

En otro orden de cosas y también referidos al acabado de una falla, vamos a tratar lo que es el ensamblado de dos o más piezas ya perfectamente acabadas con su

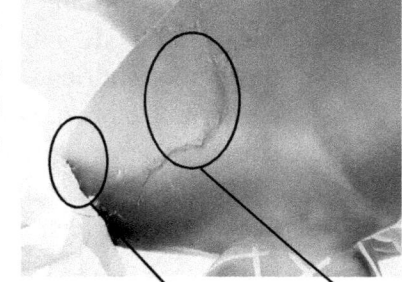

Pieza mal ensamblada y mal acabada.

pintura y su difuminado incorporado.

Este sería el último proceso de culminación en el montaje total de un monumento fallero.

Cuando se elabora una falla es evidente que toda ella no se puede realizar de una única pieza, se va conformando con un número indefinido de piezas más o menos complejas de distintos tamaños y volúmenes, que tienen que ir encajando perfectamente en su sitio, como un gran puzle.

Se pueden dar varias situaciones en las que pueda ocurrir este tipo de deficiencia, imaginemos una pieza sencilla como puede ser un ninot, que va a formar parte de una escena sobre un pequeño "cadafal" en la que intervienen otros elementos. Imaginemos que este ninot, está de pie sobre la plataforma y que la unión de los pies con la plataforma está llena de irregularidades y de huecos.

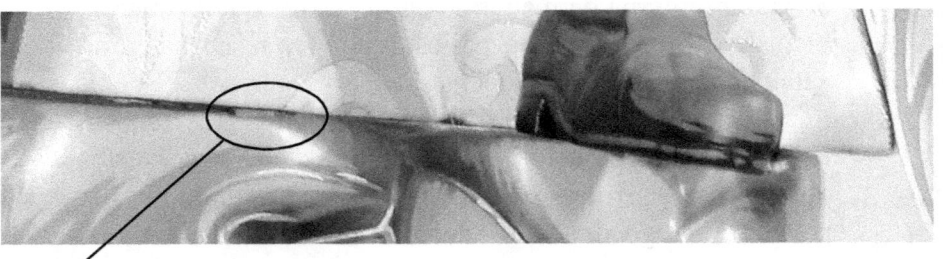

(1) Se puede observar el mal ajuste que existe entre estas dos piezas. Si miramos con atención [1] veremos que incluso se puede ver uno de los trozos de madera que sirven para sustentar una pieza con la otra.

Esta pieza está unida a la plataforma mediante un "sacabuig" y debido a su poca superficie de contacto puede ser complicado el mantenerla en estrecha relación.

También es posible ver este tipo de deficiencias en figuras que están situadas en lo alto de la falla y que resulte más evidente su defectuosa colocación.

En una mayor escala podemos apreciar estas anomalías al unir dos piezas de mayor tamaño entre si, en las que se pueden apreciar, en algunos casos, grietas y huecos en la unión de las piezas al no encajar adecuadamente los dos elementos.

En algunas ocasiones esto es debido a las irregularidades del suelo en donde se asienta el monumento. Para solucionar esto, el artista ha de ir calzando las patas de las estructuras internas de madera para mantener el nivel adecuado de toda la Falla y que las distintas piezas puedan encajar perfectamente.

Otras veces, estos defectos de unión son como consecuencia de una mala planificación inicial en la estructura interna de madera o en los forros que la cubren, bien de cartón o bien de poliestireno, y que no han sido calculados de manera correcta.

Cuando aparece el problema por este motivo, suelen tener una difícil solución. En la mayoría de las veces, estos defectos se corrigen rellenando las grietas con masilla plástica y luego pintando adecuadamente. En otros casos se cubren, con grecas a modo de tapajuntas, y en algunas ocasiones el artista de la falla en previsión a estos posibles defectos ya tiene preparado una especie de adornos para poder remediar este tipo de deficiencias.

PINTURA

Como viene siendo habitual para la finalidad de este breve manual, cae fuera de las pretensiones del mismo, las técnicas utilizadas por los distintos pintores y profesionales, artistas de monumentos falleros, para la obtención del resultado final de la pieza con la incorporación de la pintura. Existen en el mercado, varias publicaciones, indicamos una de ellas[1] para las personas más inquietas que pretendan una mayor profundización en este tema.

Para ubicarnos en la mejor situación y comprender con el menor esfuerzo el tema de la pintura, sí daremos unas pequeñas pinceladas muy breves sobre las técnicas más usuales que vienen desarrollando los profesionales.

Iremos intercalando la técnica que utilizan con su definición y explicación conceptual para un mejor entendimiento de los contenidos de este apartado.

(1) La conservació del ninot indultat – Antoni Colomina Subiela – Ceic Alfons el Vell –2006- pag.127

En líneas anteriores hemos descrito que el acabado final de cualquier estructura fallera lo compone su policromado, con este proceso se alcanza la culminación de la construcción de una falla.

Antes de llegar a este punto, a la completa finalización de la pieza, debemos recordar cómo había quedado nuestra figurar en la última parte del apartado de acabado, después de las técnicas de lavado, o lijado del "panet", (recordemos que el "panet" es "alabastro", yeso, pintura al temple o masilla), o de cualquier técnica de preparación final para aplicar las capas pictóricas.

Otra técnica utilizada para policromar la figura es el "pan" con acabados en oro, plata u otros metales.
El "pan" en realidad, son pequeñas y muy finas láminas de metal, similares al papel de aluminio. Últimamente este procedimiento suele utilizarse muy poco y está casi en desuso debido a su elevado coste.

Antes de comenzar a dar las capas de pintura necesarias debemos de recubrir la figura con un impermeabilizante a base de colas animales, sintéticas, látex o, como se viene realizando hoy en día, a base de barnices acrílicos al agua o selladores sintéticos. De esta forma, quedará perfectamente preparada para recibir la policromía.

La primera capa de pintura que se aplica al ninot, por lo general se realiza con pintura plástica acrílica o vinílica

al agua. A esta primera capa la denominaremos pintura base y aportará a la figura la primera entonación de color. Se puede aplicar con pincel o con pistola de aire, y el objetivo es delimitar y perfilar los distintos volúmenes de la figura con los diversos colores que van a establecerse como la base para el difuminado posterior.

Con este soporte inicial comenzaremos la policromía y difuminado de la figura, de esta forma resaltaremos y enfatizaremos sus distintos volúmenes, los cuales nos darán la luminosidad y los claroscuros que pretendemos imprimir al ninot, aportando una mayor realidad tridimensional a la pieza que estamos retocando.

Para la policromía y difuminado de las partes que nos interesa de una figura, se viene utilizando pinturas al oleo o plásticas, mediante pincel o aerógrafos.

Una vez finalizado el proceso de pintura, policromía y difuminado de cualquier pieza de una falla, y a la hora de realizar una correcta valoración, deberemos tener muy presente que tipo de valores, atributos y caracterizaciones ha querido plasmar el artista en su escenificación.

Una buena definición para la pintura de un ninot de Falla podría ser: *"presentar los ninots, figuras, no como son o como deben ser, sino conforme a la voluntad, a la conveniencia de quien los realiza, o con más precisión, lo que se pretende representar en ellas"*.

Es muy importante el comprender perfectamente estas palabras, así como el poder llevarlas a la práctica con el perfecto significado que queremos expresar, de ello dependerá el entender perfectamente el tipo de expresión que el pintor, artista de la Falla, ha querido plasmar en la figura. Debemos de tener muy presente, que en nuestro análisis, hemos decidido dejar al margen el estilo propio del pintor, luego abordaremos este tema con un poco más de detalle. Respetando su personalidad, nuestra intención es fijarnos en los posibles errores que haya podido cometer. Difuminados que no cubren toda la superficie requerida, trazos de pincel inseguros, líneas mal definidas e incompletas de color, colores base mal aplicados,…

Tiempo tendremos al final de este apartado de ocuparnos con más profundidad de estos detalles.

Vamos a intentar ahondar un poco más sobre los comentarios expuestos en el punto anterior, pero sin intención de profundizar más de lo estrictamente necesario sobre el estilo propio del pintor y por lo tanto que le caracteriza con una serie de rasgos que le aportan personalidad, singularidad y que lo particulariza en su forma de hacer indiscutible. Este es un tema para ser tratado por gente especializada y no en este manual generalista.

Es un tema complicado. José Devis matiza *"el pintor tiene que tener el pulso fino y muy claras las tonalidades para que los colores vayan compaginados y que representen el gusto de cada artista, luego cada pintor se decantará más por una gama y por sus gustos; por eso*

cada falla es diferente porque cada pintor pinta de una forma distinta" [1]

Es cierto que cada pintor tiene su propio estilo y utiliza unos determinados colores para plasmar la expresión, la estética que quiere imprimir a su trabajo, los cuales complementados con la policromía y difuminado específico de ciertas partes de la pieza, transmiten a las figuras la marca inconfundible del artista.

Esta es sin ningún tipo de duda, la parte más controvertida de este apartado.

Hay que tener muy presente, la temática general bajo la cual se ha elaborado todo el monumento. Se debe de tener muy en cuenta que existe una gama muy variada de colores con la que presentarnos los distintos temas y al mismo tiempo, dentro de esta gama de colores, una gama de tonalidades que se acoplen con mayor propiedad al significado que se pretende transmitir al observador. El artista debe de transferir con la luminosidad y con los claroscuros que le ofrecen la variedad cromática, la mejor expresión a sus ninots. No debemos de olvidar que está trabajando en tres dimensiones, en figuras con volúmenes, de bulto redondo y no en el plano de un lienzo.

Existe un refrán popular muy conocido y utilizado que dice:*" Para gustos, colores"*. Es muy importante que el artista sepa conectar con el público que asiste a ver uno de

[1] 360 gradospress – edición nº 259 de fecha 8 junio 2014

sus monumentos, y sepa que colores hay que aplicar a las piezas para poder transmitir lo que quiere expresar.

Este matiz es importantísimo, de ello dependerá la percepción que tengamos los espectadores de lo que el artista nos ha querido transmitir. La perfecta conexión se consigue cuando el espectador percibe con toda la plenitud, todo lo que el artista ha querido transmitir en el conjunto de la pintura.

Imaginemos por un momento que un artista nos quiere presentar una escena o figura de diversión y jolgorio, los volúmenes de las piezas están acordes a lo que se representa, pero el pintor ha utilizado colores apagados y oscuros al igual que con la policromía y el difuminado está expresando rasgos de tristeza. Salvo que en la crítica que complementa a esta figura o escena, clarifique el motivo de esta distorsión, parece muy claro que el artista no ha sabido conectar con el espectador.

Aunque este es un ejemplo muy extremo, creo que aclara con bastante facilidad el tema tratado.

Nos quedaría por tratar el último apartado de este tema. Para finalizar, una vez tratado el apartado relativo a lo subjetivo de la pintura, basado en la percepción del pintor y del espectador, se debe de tratar el tema objetivo en cuanto a la aplicación cromática se refiere, es decir, la distribución óptima y regular de las cantidades de color utilizados en cada parte de cada figura, escena o apartado, bien en sus colores de fondo o bien en sus policromías y difuminados.

Esta parte objetiva se presenta ante el observador con mayor nitidez al poder observarse con mayor claridad en cualquier monumento fallero, mucho mejor que el tema subjetivo tratado anteriormente.

Ya hemos aportado alguna información con anterioridad en este mismo apartado, que puede acercar al lector a comprender con mayor facilidad lo que vamos a tratar en estas líneas.

Vamos a centrar el tema y a concretar de la forma más detallada posible, cómo y dónde podemos encontrar estas deficiencias en la aplicación de la pintura, en sus apartados de fondo, policromía y difuminado.

Una de las deficiencias menos frecuentes, y que por lo general puede aparece en cualquier parte de pieza, es la provocada por la mala adherencia de la pintura a la superfi-

cie en la que se aplica. Se aprecia al presentar irregularidades en la capa superior, como pequeñas ampollas de aire, arrugas, pequeñas escamas o velos de pintura plástica,... Suelen obedecer a una mala preparación de la figura justo antes de empezar con la pintura. Por ejemplo, una mala aplicación de los impermeabilizantes. Las causas que originan estas deficiencias pueden ser diversas, aunque lo más probable es que se produzcan por humedades de diversa procedencia.

Otra de las deficiencias que suele aparecer en las piezas terminadas son las grietas y desconchados, que suelen aflorar también en cualquier parte de la figura. Aunque si bien es cierto que suelen aparecer en partes más críticas, estas partes de la pieza, suelen soportar mayor tensión constructiva. Aparecen como consecuencia de un golpe fortuito en el caso de los desconchados, o por el forzado de la pieza para que encaje bien en su lugar adecuado.

El desconchado se podría interpretar, a la hora de valorar la pintura o acabado final, tal vez como un suceso esporádico, y no atribuible a una deficiencia en la forma de presentar el trabajo final.

Sin embargo las grietas pueden aparecer por el mal diseño de las estructuras, por el mal secado previo de la pieza, por las tensiones internas en los ajustes de las distintas piezas, o como ya se ha comentado, por las presiones para el encaje en su ubicación final.

Estas dos últimas deficiencias que hemos abordado las presentamos aquí, en la pintura, porque su visualización es más notable en este apartado que en el tema del acabado por ejemplo.

La pintura, en su aportación a la figura como base cromática, debe de estar aplicada con la regularidad apropiada a lo que se quiere pintar. Que no aparezca en partes donde se requiere una tonalidad uniforme, con distintos tonos de un mismo color, por una deficiente aplicación de la pintura de base.

Hay que tener muy presente esta particularidad y no debe ser confundida con los claroscuros que el pintor haya querido matizar.

(1) Como se puede apreciar la pintura de acabado no llega a cubrir toda la superficie de la pieza. Hay que tener clara la sombra que produce la luz.
(2) Posiblemente la aplicación del negro ha ensombredido el color más claro. Incluso la pintura de acabado no cubre bien.

(3) Con toda probabilidad la pintura de la zona A ha difuminado la zona B, otra parte distinta de la pieza.

A nadie se le puede escapar como al mirar un fragmento con distintos volúmenes que representan partes claramente diferenciadas de una misma pieza y con colores bien determinados, observamos cómo se entremezclan en sus uniones, dando lugar a una especie de borrones, no quedando correctamente definidos, pudiendo ser estas partes de un mismo molde o no. Pongamos un sencillo ejemplo como es la unión de un brazo con la tela de la manga de una camisa.

Otro ejemplo de mala difuminación.
El tono oscuro de dentro de la manga se ha trasladado a la muñeca.

Es frecuente que esta unión se realce con trazos realizados con aerógrafo o pincel, en una especie de policromía, difuminado y juego de claroscuros, donde se entremezclan la separación de distintas partes de una pieza y donde se puede reforzar el realce de sombras. Es aquí, de forma regular, donde con más frecuencia se producen las mayores imperfecciones en la expresión de lo que se quiere representar con la pintura.

Debemos prestar atención para poder ver como en algunas partes de las indicadas en el párrafo anterior, sobre todo al observar piezas grandes, aparecen con la pintura de fondo y en algunas ocasiones, las menos, con la tonalidad de los productos de impermeabilización sin el recubrimiento posterior de la pintura.

Los exponentes más claros de los comentarios expuestos con anterioridad, los podemos observar en el difuminado realizado con aerógrafos o mediante los difusores convencionales de aire, en donde por una mala calibración de estas herramientas, se puede observar como las gotas de pintura son muy diminutas y casi inapreciables, aparecen en ocasiones junto a ellas, en un número elevado, algunas gotas que son excesivamente grandes, aun siendo estas todavía de pequeño tamaño.

También es frecuente encontrar algunas deficiencias en la aplicación a pincel cuando se trata de diferenciar separación de volúmenes en una misma figura. Con estos trazos se suele intentar corregir deficiencias en el modelado. Estos trazos son irregulares y suelen ser bastante imprecisos.

Donde más problemas pueden presentarse es en la policromía y difuminación de las facciones del rostro, como la definición de los ojos, mofletes, boca, orejas, pelo. Deberemos de tener presente el no confundir los posibles defectos de modelado, con las deficiencias de pintura, ya que está última lo que debe de intentar es, en las ocasiones en las que el modelado sea poco preciso, corregir estas deficiencias con la policromía, difuminado y claroscuros.

Para finalizar, se suele aplicar en ciertos fragmentos de un ninot barniz brillante. El objetivo es realzar algunas partes muy concretas de la figura que le confieren un acabado mucho más exigente. Los ojos, labios, dientes, uñas, joyas, cristales,… son unos muy claros exponentes de estos tipos de acabados.

COMPOSICIÓN

Con este apartado podríamos dar por finalizado todo lo que compone la parte física de un monumento fallero.

Nos quedaría por ver el tema del atrevimiento y riesgo que vendría a ser una cuestión que estaría en estrecha unión y formando parte de la monumentalidad, modelado, acabado y composición, compartiendo atributos propios de estos cuatro apartados. Por este motivo no lo consideraremos como parte física integrante del monumento fallero, sino como particularidad de los otros temas mencionados.

Estas mismas consideraciones las tendremos con la originalidad y el ingenio y gracia, que los razonaremos como una composición, junto con otros de los apartados vistos hasta este momento, y formando parte muy directa con la crítica.

Vamos a centrarnos en la composición y ya comentaremos con todo detalle estos temas en los apartados siguientes.

En primer lugar y aprovechando la estructura de explicación utilizada en otros planteamientos de los temas anteriores, buscaremos en el DRAE[1] las definiciones oportunas.

Centrando la búsqueda en las palabras componer y composición y analizando la primera y octava definición respectivamente nos encontramos con las siguientes frases; *"Formar de varias cosas una, juntándolas y colocándolas con cierto modo y orden."* También podemos leer *"Arte de agrupar las figuras y accesorios para conseguir el mejor efecto, según lo que se haya de representar."* Con estas dos definiciones acotamos perfectamente el significado que estamos buscando.

Notaremos, que en la octava acepción del vocablo composición, encontramos los criterios que más se ajustan a nuestras pretensiones.

La composición como bien se especifica es en sí misma un arte, ya que en el "orden" de agrupar, se puede encontrar la lógica.

Escudriñando un poco más allá nos daremos cuenta que si dentro del desorden existe un orden lógico, si se sabe mirar, podremos encontrar la composición que buscamos.

(1) - Diccionario de la lengua española (DRAE). - 22ª edición — publicada en 2001—

Pongamos un ejemplo muy sencillo. A quien no le ha ocurrido nunca que sentado en su mesa de trabajo llena de papeles esparcidos por toda ella, no ha sabido encontrar el documento que buscaba en el montón adecuado. Hablaremos entonces del orden del desorden.

Aunque dentro de un monumento fallero es bastante mas sencillo el poder buscar y distinguir el orden en el que se nos presentan las cosas, recordemos lo comentado en capítulos anteriores referente a despertar en las personas que están contemplando una Falla esa inquietud, esa intriga por descubrir en una escena, o incluso en varias de ellas, la trama picaresca con la que se nos pretende recrear algún momento de la vida de personajes públicos de nuestro entorno, que queremos criticar o parodiar.

La composición, dentro de un monumento fallero la podemos buscar dentro de una escena, en la vinculación que de forma más directa pueda existir entre escenas colindantes o formando un único conjunto con todo el monumento fallero.
Se debe de buscar que la composición nos trasmita todo lo que se ha querido representar sin la necesidad de una explicación escrita adicional, la compostura de una figura con sus elementos adicionales o la distribución de varias de ellas estratégicamente combinadas, nos trasmitan aquello que se ha querido expresar de la forma más clara y precisa posible.

Esta forma de presentar las cosas vendría a comple-

tar la definición anterior referida a las cosas agrupadas en un orden lógico.

La otra forma de composición es la que se nos presenta como el orden dentro de un desorden. Se debe apoyar siempre en una explicación escrita ya que lo que aparenta no tener ningún sentido visual, con la correcta aclaración escrita, puede cobrar toda su completa expresión.

"Caos del orden ó el orden del caos"
(1) Unidades de un grupo en desorden.
(2) Desorden de los grupos.
(3) El orden del desorden.

Incluso en algunas ocasiones, estando situados en la posición correcta de visión, podremos comprender lo que en apariencia no tenía sentido alguno.

Se debe de tener muy presente que en la mayoría de ocasiones el problema de la composición dentro de un monumento fallero, viene dado por el mal montaje o distribución de las piezas dentro del conjunto.

Imaginemos que como remate central de una Falla tenemos a un peluquero que está sutilmente girado hacia la derecha, en correcta compostura, para hacerle el pelo a una mujer. La figura femenina, también en correcta compostura de cualquier peluquería, tiene un tamaño y altura proporcionado adecuadamente, está ligeramente girada a la derecha, situada a la derecha del peluquero y

2007 - Esbozo Original- Artista Germans Guerola

debajo de sus manos, mostrandonos una composición correcta. La mujer, ofreciendo de la forma más cómoda el pelo al peluquero para su arreglo. Coloquemos está misma figura de la señora en la peluquería, a la izquierda del peluquero, éste quedaría intentando hacerle el pelo a la nada.

Esbozo modificado para una mejor visualización de lo comentado.

Salvo que exista una explicación en los versos de la crítica, que nos aclare está situación, estaremos ante un caso flagrante de una mala composición de falla. Nos situaríamos ante una relación de piezas en desorden y sin ningún tipo de asociación lógica.

Repasemos otro caso; imaginemos una escena de figuras sueltas, que representa a 4 niños con sus correspondientes pupitres, todos ellos en posición de atender las explicaciones del profesor, por un error, falta de espacio, mal diseño de la escena,... el educador ha sido colocado a las espaldas de los alumnos, dando las explicaciones al vacio. Volvemos a recalcar, que consideraremos bien esta escena si en los versos que la arropan, se clarifica el motivo de esta distorsión, en caso contrario quedaría claramente como una composición inadecuada.

Lo más frecuente en una falla, es que se represente una única temática que está definida por el "Lema" o tema principal. Visualizada en su estructura central y complementada por las escenas que nos relatan distintas versiones o puntos de vista de ese tema principal o "Lema" aplicado a diferentes hechos de la vida cotidiana que se pretenden parodiar, criticar o representar.

Vamos a suponer que el Lema de una falla sea los Siete Pecados Capitales. Éstos se definen y se concretan, perfectamente en el cuerpo central, "Cadafal", remate y contra remates, las escenas correctamente montadas en cuanto a escenografía y crítica. Evidentemente con temas de nuestro entorno cotidiano, con políticos y personajes actuales, criticando nuestro hoy más reciente con sus versos de cierre y de enlace situados adecuadamente, pero presenta cierto desorden en su distribución. Este desorden, que puede haber sido producido por varios motivos que no entramos a valorar, nos presenta los Siete Pecados Capitales en un

orden similar a primer pecado, tercero, segundo, quinto,... Esta composición queda claro que no es la correcta atendiendo al orden conocido.

Como último comentario cabe destacar la mezcla de distintos estilos e incluso distintas épocas para relatar la historia que se nos propone en la falla. En lo relativo a una falla no estoy de acuerdo con la expresión: *"En la variedad está el gusto"* me inclino más por la unidad de tema en lo relativo a estilos y épocas admitiendo ciertas excepciones con una buena justificación plasmada en la crítica.

(1) - Ejemplo de unidad de tema y de estilo. Pequeña distorsión.

(1) Fuente: Cdoc Museu Faller de Gandia. Cesión: Toni Colomina Subiela.

Con toda seguridad este último punto es el tema más complicado, el más difícil de poder visualizar y entender del apartado de la composición.

Analicémoslo con un poco de detalle. Es muy evidente que la construcción de una falla con una unidad de estilo y época tiene dos complicaciones distintas: una es económica y otra subjetiva. Con estos comentarios nos solapamos en parte con el tema de la originalidad.

Pensemos, por ejemplo, en un monumento de estilo realista, que el cuerpo central y el remate principal, estén representando la conquista del oeste Americano. Su contra remate y las escenas que se nos proponen también están inspiradas en la misma época y estilo con vaqueros, indios y el séptimo de caballería. Este monumento sería económicamente costoso ya que todas las piezas han sido pensadas y modeladas expresamente para esta composición. Por otra parte también sería muy difícil, no imposible, de exportar de manera completa a otras poblaciones y a otros años, ya que sería repetir un monumento ya montado. Sí que sería más fácil exportarla por partes para componer otros monumentos de menor coste.

La cara totalmente opuesta a este modelo se nos presentaría como un monumento con el mismo cuerpo central y remate que el anterior, mientras que el contra remate y las escenas están realizadas con un estilo formal y enmarcado en épocas distintas. Es patente que esta forma compositiva de la falla resultaría mucho más económica, ya que al mismo tema central se la han acoplado escenas de

contenido artístico distinto, y con toda probabilidad, de diversos años de creación, de recreación y ambientación diferentes.

Imaginemos a una persona correctamente vestida pero con atuendos de diferentes épocas y estilos. Nos parecería raro, o cuanto menos extraño.

Debemos de entender, estos dos últimos párrafos y al contemplar un monumento de falla saber disculpar, en la medida de lo posible, estas cuestiones que, sin ningún tipo de duda, están directamente relacionadas con el tremendo esfuerzo económico de las distintas comisiones falleras.

Es ahora donde interviene la parte subjetiva. Nos puede gustar más o menos este tipo de composición que he justificado convenientemente. Pero se debe tener presente y comprender que estos casos ocurren con frecuencia y, como ya se ha comentado, tolerarlos hasta ciertos márgenes. En la medida que el monumento sea más importante los márgenes de tolerancia se deberán de reducir.

Dentro de este aparente desorden de estilos y épocas es donde debe de imponerse nuestro sentido más objetivo, valorando la menor distorsión posible entre cuerpo central, remate, contra remate y el resto de escenas y elementos que conforman un todo en el monumento de una falla.

ATREVIMIENTO Y RIESGO

Vamos a abordar un tema relativamente corto y sencillo a priori, ya que quedan claramente definidas las palabras con su significado al aplicarlas a un monumento fallero.

La controversia la encontraremos al tratar de pasar del atrevimiento de una idea que se tienen en la mente, antes de comenzar toda la realización del trabajo, a la consecución final del mismo, comprobando la audacia del resultado obtenido respecto de la idea inicial y plasmada, con la obtención final de nuestra particular obra de arte.

Son dos vocablos que convergen dentro del mundo de las Fallas con significados diferentes, pero que tienen un argumentario muy similar, y que se complementan plenamente el uno con el otro.

Para el atrevimiento hemos encontrado una acepción que para nuestro propósito tendría plena validez, y que encauzaría perfectamente con las pretensiones a las que

queremos llegar para que el lector entienda con claridad estos dos conceptos.

A la definición le hemos modificado unas palabras para hacer más claro su significado referido siempre a un monumento fallero. *"El atrevimiento supone la resolución de una idea, acompañada de confianza en nuestras propias fuerzas para conseguir la finalidad esperada"*.

También vendría a significar *"El resultado positivo de ejecutar una acción arriesgada"*. Con toda certeza esta frase puede encerrar el mejor significado del atrevimiento y acercarse bastante al significado que buscamos para el riesgo.

En este apartado el atrevimiento sólo lo vamos a referenciar a la parte física del monumento. Existe otro tipo de atrevimiento, enteramente subjetivo, y que se tratara ampliamente en el tema de la crítica con la mordiente propia de los versos.

Respecto a las definiciones encontradas para la palabra riesgo, la que mejor se ajusta a nuestro propósito, es la unión de dos definiciones y se refiere a *"la posibilidad de fallo de algo material estando expuesto a perderse, a desestructurarse"*. Tal y como hemos hecho con la anterior definición, aquí también he agregado algunas palabras para clarificar con más precisión el significado que pretendo exponer.

Con estas aclaraciones queda centrado el tema que tratamos en este apartado "Atrevimiento y riesgo"

Deberemos tener presente cuando analicemos algún elemento con cierto atrevimiento y riesgo, que la osadía no debe significar nunca más atrevimiento, sino probablemente una imprudencia no cuantificada, con una excesiva confianza en la fortuna.

Una vez establecidos los criterios y vista la afinidad que para nosotros tienen el atrevimiento y el riesgo, vamos a disociarlas un momento y a hablar con más detalle del atrevimiento ya que en su propia definición hablamos de algo subjetivo, más mental, referido a una idea, y pasamos a lo objetivo, corpóreo, a través de la materialización de la idea.

Por esta razón creo que puede haber una separación entre las dos acepciones. La una estaría muy unida al riesgo en sí mismo, mientras que la otra estaría más unida a la tendencia, a la evolución hacia adelante de los conceptos y atributos que envuelven a una Falla.

Vamos a centrarnos en esta segunda idea. Las fallas en cuanto a monumentos si los observamos a través del tiempo, podremos comprobar que su evolución en cuanto a su composición, construcción y elementos que la conforman se produce de una manera muy lenta.

Debemos de poder saber apreciar la diferencia, sin llegar a ser osada, cuando una falla de manera atrevida y audaz nos presenta una puesta en escena de forma diferente al resto de como lo hacen sus vecinos, con una sencillez,

elegancia, gracia y claridad en transmitir su idea que nos hace recordar la famosa frase: *"No sé que tiene pero habla por sí mismo"*.

Hemos disociado con anterioridad las palabras atrevimiento y riesgo para centrarnos en el atrevimiento ya que consideramos necesario el que se tenga presente lo comentado en el párrafo anterior.

Al continuar con nuestro cometido y antes de volver a tratar las dos palabras unidas, nos metemos de lleno en el terreno del riesgo. En la posibilidad de fallo en la sustentación de la propia estructura por ser algo cercano al límite de lo estable, creando, o intentando crear una sensación de estar suspendido del aire.

Ahora sí que tenemos que unir los dos vocablos.

Las figuras tienen que ser atrevidas y estar en posturas arriesgadas, colocadas de una forma audaz, con arrojo, sobre sustentos casi imposibles, rozando la osadía, desafiando con firmeza lógica y segura la fuerza de la gravedad.

Cuando estamos ante una figura que nos ofrece estos parámetros, o mucho mejor por su mayor espectacularidad, ante un grupo de figuras que presentan estas características, lo primero que vemos es la osadía, es el atrevimiento, es la audacia, es la recreación de una idea hecha volumen: ¿pero de dónde le sacaremos toda su verdadera dimensión a las figuras que ostentan estos atributos?, es al compararla con la verticalidad de figuras que nos está ofreciendo otra Falla. Volúmenes rectos que apuntan hacia el cielo sin trasmitir ninguna sensación ni inquietud de desequilibrio.

Vamos a realizar una pequeña comparación con elementos que habitualmente nos rodean: un árbol, por ejemplo un pino, que está dentro de un bosque bastante tupido. Observaremos que crece recto y alto en busca de la luz del sol, con escasas ramas muy delgadas y con una copa relativamente pequeña. Veamos ahora un pino de la misma clase, salud y edad que el anterior, pero en un lugar con mucho espacio para crecer, notaremos que su estructura es mucho más ancha, y con una copa impresionante voluminosa, sustentada por grandes ramas que se separan del tronco a una distancia considerable y casi en horizontal. Este árbol tendría los atributos mencionados con anterioridad, sería atrevido, audaz, con arrojo y con sus ramas desafiando la gravedad, ofreciéndonos todo el riesgo posible para su sustentación y llegando al máximo con su osadía.

Aunque es un ejemplo muy trivial, considero que puede aclarar los conceptos que pretendemos exponer en este tema sobre el atrevimiento y riesgo en los monumentos falleros.

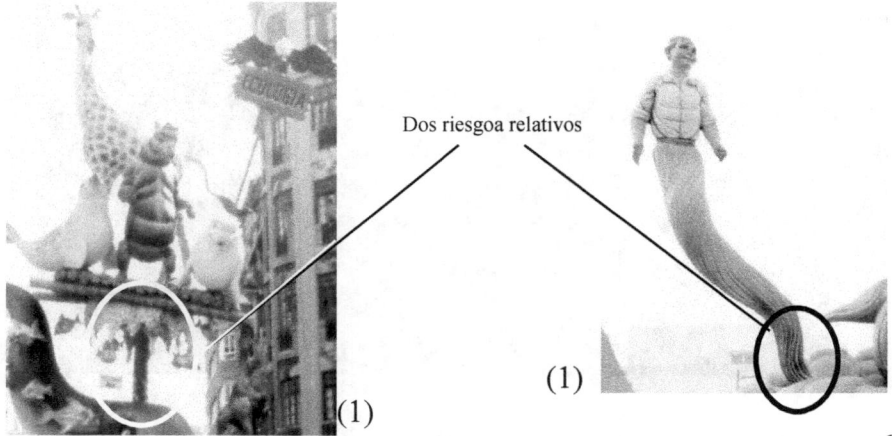

Dos riesgoa relativos

(1)
(1)

(1) Fuente: Cdoc Museu Faller de Gandia. Cesión: Toni Colomina Subiela.

CRITICA

Vamos a iniciar este apartado con un poco de historia, aunque como viene siendo habitual, no es lo que hemos venido haciendo a lo largo de este manual, pero sí que considero necesario en este tema el extenderme un poco más que en las usuales pinceladas históricas que hemos venido haciendo anteriormente sobre el inicio de las Fallas.

Existen varias citas y comentarios en los que se hace referencia al origen de la crítica, aunque no parece que los expertos acaben por fecharla de forma precisa, apareciendo las primeras a finales del siglo XVIII, aunque parece que los orígenes incluso podrían ser bastante más antiguos.

En torno a 1876, el Marqués de Cruïlles, fue uno de los precursores de la teoría del "parot", en la víspera de San José, ya en la época foral, en torno al cual se amontonaban virutas y trastos viejos del trabajo de los carpinteros. Añade que poco a poco se fue introduciendo la crítica a las

incipientes fallas, según se reseña en la Guía de Valencia (Antigua y Moderna). [1]

Apunta Gayano que en 1788 existen unos versos dedicados a Joan Batiste Nebot, [1] abogado y político de la época que gozaba de poca simpatía popular, que dicen así:

> " A la nit voran vostés
> com ardeix este jodio (jueu)
> que, dient-li tots Nebot,
> cada vegada es més tio".

También reconoce que el origen de la crítica se remonta mucho más atrás en el tiempo.

Toda esta crítica se recopila y completa en la explicación de la Falla, que es la verdadera esencia del "Llibret". En la actualidad a esta publicación se le añaden más apartados que lo complementan, monográficos con temas relativos al mundo de las fallas y la cultura popular para hacerlo mucho más atractivo y documental.

De unas explicaciones más bien cortas y sencillas y de unas pocas estrofas por lo general de arte menor, se ha ido ampliando cada vez más hasta adquirir su extensión actual, en la que la componen varias hojas con una explicación bastante completa y extensa.

(1) Guía de Valencia (Antigua y Moderna). Imprenta de José Ruiz. Valencia, 1876. Facsímil de París-Valencia, 2001 Tomo II, P.394

Afirma Josep Puchalt[1] que el "Llibret" nace por la necesidad de facilitar la comprensión de estas escenas por parte del público.

En la actualidad la explicación de la falla se estructura básicamente en tres apartados: el primero de caràcter general se centra en el lema de la Falla y viene a presentar la crítica del "cadafal" o cuerpo central de la falla y del remate; la segunda parte recoge toda la crítica en la que explica y se detalla lo que acontece por las distintas escenas; para finalizar toda la explicación con la exposición de una conclusión, una moraleja o simplemente una despedida.

La crítica en las fallas ha evolucionado y pasado por diferentes tendencias. Ya a finales de 1850 tenía una tendencia vecinal y erótica y a partir de 1871 se identifica más con temas políticos y sociales sin olvidar la crítica cercana y erótica. [2]

En 1889 aparecía la primera falla con una sátira política, en ella se representaba al gobierno de Sagasta como una orquesta en la que los políticos iban vestidos de payasos. Este hecho fue muy comentado por la ciudad de Valencia, pudiendo ser este evento el que dio comienzo a la profesionalización de las fallas.

(1) Els Llibrets de Falla Josep Bernat i Baldoví - Felip Bens – Juli Amadeu Àrias- Edit. L´Oronella 2012
(2) Sàpiens-Quin és l'origen i el sentit de les falles de València? Roger Costa Divendres, 7 de març de 2014

Como ya hemos comentado en párrafos anteriores, el "Llibret" nace para dotar al monumento de Falla de una explicación escrita en verso, donde se recoge toda la crítica que se aportará en cada figura, en cada escena como aclaración y complementación de su significado y en muchas ocasiones mediante nuevas aportaciones a pie de figuras para hacer más punzante la expresión de los "Ninots".

Cuando la crítica se incorpora a la falla generalmente se arregla respecto de la sátira que aparece en el "Llibret", para que las personas puedan leerla, comprenderla y entenderla con mayor facilidad.

Con regularidad se suelen utilizar tercetos o cuartetos de arte menor, aunque también es habitual utilizar los pareados que en algunas ocasiones pueden ser de arte mayor. Este tipo de estrofas se utilizan para sentenciar una crítica hacia un hecho o personaje concreto, se aprovecha para que sean más punzantes, para reforzar todo aquello que se pretende satirizar en las escenas, siempre sin ningún ánimo ofensivo ni despectivo, buscando una crítica y sátira constructiva.

Deberemos de buscar las palabras adecuadas para saber encontrar el ritmo, la alegría y la gracia que todo verso o estrofa de una crítica se merece.

Como dice un buen amigo con relación a la crítica que se escenifica en un monumento fallero: *"Una crítica fallera debe de ser divertida, atrayente y debe de conseguir*

que el visitante se pare en una escena, que no "visite" la falla sin detenerse en ella; si no se consigue que se pare y señale una escena, un muñeco o unos versos de crítica, algo no estamos haciendo bien" [1]

Con todo lo que hemos comentado hasta este momento ya estaríamos en condiciones de poder abordar con ciertas garantías la opinión sobre la calidad de la crítica plasmada en una falla.

Por lo general las personas que visitan una falla no tienen acceso al "llibret". Por este motivo tienen limitada la comprensión total del monumento, y deben basarse en lo que está impreso en los distintos carteles que soportan la crítica.

Debemos recordar, y siempre hablando en términos generales, que se nos presentan versos agrupados con la rima apropiada; en las ocasiones que así lo requieren para la explicación, las estrofas aumentan el número de versos llegando a Décima o incluso Sonetos.

(1) Jesús García – Agosto 2014

También deberemos de identificar y valorar los pareados, recordemos que pueden ser de arte menor o mayor y suelen ser de sentencia o finalistas.

Una vez recordado la parte técnica de formación de versos y estrofas pasamos a detallar la significación y correspondencia con las imágenes que pretenden satirizar.

Las estrofas deben de aclarar, complementar y concretar la expresión de las figuras o de las escenas a las que pertenecen, no debiendo de perder nunca la compostura en su expresión y buscar una sátira y crítica constructiva sin ningún ánimo ofensivo ni despectivo. Como ya hemos comentado deben de tener el ritmo adecuado, la alegría y la gracia necesarias para que creen la necesidad de leerlos y releerlos y aumentar nuestra satisfacción. Deberemos de buscar la socarronería necesaria para encontrar la burla encubierta.

Existe un apartado en la literatura fallera que se refiere a la crítica más cercana. Tiene todos los componentes expresados hasta ahora pero al que hay que añadirle lo ocurrido en nuestro entorno más próximo. Nos referimos a la crítica local. Este tipo de crítica es muy difícil poder distinguirla ya que para ello hay que conocer los acontecimientos y personajes públicos con los que habitualmente convivimos, hecho este que para los visitantes de una falla que no residan en su entorno es casi imposible poder entender.

ORIGINALIDAD

Al hablar de la originalidad se nos presentan a priori dos interpretaciones distintas.

La que hace referencia a piezas originales o tal vez a primeras copias de los originales. Diríamos, o mejor, lo definiríamos como la cualidad de lo original, o dicho de una forma más sencilla, indicaríamos que tiene en si carácter de novedad.

La otra acepción se identificaría a algo que representa de forma original lo que significa, es decir, lo asociaríamos directamente con el significado de las palabras singularidad, particularidad y peculiaridad. Mejoraremos diciendo que es la propiedad que tiene una figura o grupo de figuras para que se ponga especial fijación en ellas.

Vamos a describir con un poco más de detalle la primera de las acepciones a la que hemos hecho referencia con anterioridad; si recordamos de capítulos anteriores, y

más concretamente en el apartado del modelado, decíamos que existían dos métodos, el antiguo, en el que se utilizaban moldes bien en escayola o resina y fibra de vidrio y el que se utiliza en la actualidad con la digitalización de figuras mediante sistemas informáticos.

En los dos sistemas, luego matizaremos un poco más sobre el sistema actual, una vez obtenidos los moldes y una vez obtenida la primera o tal vez algunas copias más, se perdía la cualidad de original o más concretamente de originalidad.

El poder saber si una pieza es la primera o una de las primeras copias de un molde es una tarea casi imposible de poder llevar a cabo con claridad.

Esta capacidad de poder distinguir las piezas originales de las que ya llevaban en el mercado algún tiempo, está reservada a muy pocas personas que viven muy de cerca el mundo de las fallas, ya que por parte de los artistas siempre se ha procurado no repetir las mismas figuras en las mismas localidades, lo que contribuye a hacer muy difícil el saber y poder apreciar esta repetición de figuras.

Con el sistema de digitalización que se utiliza actualmente para la obtención de las figuras, aquí sí debemos de recordar que con este método se dispone de la posibilidad de modificar el tamaño de las piezas y más concretamente con las piezas de mayor tamaño, se realiza a base de superponer piezas unas sobre otras, se remodela para ajustarla a las formas que aporta y que necesita la figura. Es evidente que no puede haber dos piezas iguales, si muy parecidas o con pocas diferencias, salvo que el

artista agregue partes que no están en el original para darle una mayor perspectiva o una distinción más acorde con lo que quiere representar.

Esta forma de observar la originalidad, como ya hemos comentado, quedaría reservada para un grupo reducido de personas y por lo tanto consideramos que está fuera de las pretensiones de este manual.

Aunque si bien es cierto, si se posee la cualidad o capacidad de saber qué tanto de original es la figura que estamos observando, habría que aplicarlo y valorarlo como tal, cuando analicemos el monumento en cuestión.

Hechas estas aclaraciones, considero más interesante para el público que visita un monumento de Falla la segunda de las definiciones que hemos indicado, la que hace referencia o vendría a identificarse como algo que representa de forma original lo que pretende significar. Sería la propiedad que tiene una figura o grupo de figuras para que se ponga especial fijación en ellas. Hacemos hincapié en estas aclaraciones que son las que centran todo el interés de este importante apartado.

Al principio del tema he hecho mención a tres palabras que entiendo que recogen todo el significado que pretendo que entendamos al mencionar la originalidad. Si recordamos estas palabras, singularidad, particularidad y peculiaridad, nos darán la clave que diferencia una escena o grupo para que sean diferentes de lo común; es la distinción de una figura sola o relacionada con otras que la hace distinta, con unos rasgos propios que le configura un porte especial propio o particular que la hace peculiar.

Hay que señalar que algunas originalidades están muy cercanas o incluso atraviesan la línea de la extravagancia. En ocasiones no es fácil el saber situar correctamente este límite.

Vamos a analizar con un ejemplo sencillo lo expuesto en el párrafo anterior para que de ser posible, nos aporte un poco de claridad al amplio contenido de conceptos anteriores.

Imaginemos que estamos cenando en cualquier restaurante no temático, no especializado en un tipo de comida en particular sino, de unas características normales y corrientes. Pedimos un entrecot a la plancha en su punto, aquí podremos apreciar la originalidad a la que nos referimos al presentarnos el servicio; de una parte nos sirven la carne en un plato redondo acompañado de patatas fritas y verdura sin ningún orden, de forma más original nos lo presentan en un plato rectangular, con las patatas y con una pequeña variedad de verduras dispuestas de forma adecuada para favorecer nuestro apetito a través de la vista.

Se puede comprobar simplemente en la presentación de los platos como es capaz de mejorar y favorecer la originalidad uno respecto del otro aun conteniendo los mismos ingredientes.

Para finalizar diríamos que una figura o grupo se distingue de lo común cuando genera una identidad propia.

INGENIO Y GRACIA

Entramos a abordar el último tema que nos habíamos propuesto al iniciar el planteamiento de este manual, cómo emprender con las mejores condiciones la tarea de MIRAR UNA FALLA. Con este apartado daremos por finalizado el recorrido de conceptos que considero mínimos para poder mirar con propiedad una obra de arte. Una Falla. No es mi propósito qué los conceptos tratados sean los únicos elementos que se deban de tener en consideración, pero sí los considero los más apropiados.

Ingenio y gracia, dos palabras que encierran en sí mismas el verdadero ser de todo monumento fallero. Es sin lugar a dudas, la verdadera esencia de una Falla. Sin el ingenio y la gracia un monumento fallero solo sería un monumento, nunca podría llegar a ser una falla. De esta

afirmación se desprende que todas las fallas tienen en mayor o menor medida su parte de ingenio y gracia.

Al igual que nos pasó con la monumentalidad es un tema muy controvertido a priori. Es más, lo considero el más problemático de todo el conjunto qué hemos analizado. Es el más subjetivo de todos los anteriores. Cómo debemos de razonar y de explicar una sensación que es subjetiva, con elementos objetivos.

Para resolver este dilema, vamos a intentar aportar la máxima objetividad posible. Veremos, como de la objetividad de todo lo expuesto, nace la sensación, la agudeza, la chispa, que precisamos para ver el ingenio y la gracia.

Para poder llegar a la definición que necesitamos, nos tenemos que apoyar en todos los valores expuestos hasta ahora, pero aunque parezca paradójico, debemos de modificar su escala de valoración dando mayor protagonismo a unos atributos que a otros. Aunque entiendo que una buena falla debe de serlo en todos sus conceptos.

Añadiremos unos pequeños comentarios al final de las exposiciones formalistas de este capítulo que no habíamos tratado en temas anteriores, y que aportaran las claves diferenciadoras que en ciertas circunstancias harán, qué con una menor calidad de falla nos den una mejor visión del ingenio y gracia de un monumento fallero.

Vamos a ir analizando todos los valores presentados

uno a uno, e iremos valorando su nivel de aportación para obtener la puntuación general sobre el tema que nos ocupa, ya que existen unos atributos que soportan mayor peso específico sobre la valoración final.

Estos valores con mayor aporte específico son los que relacionamos a continuación y además iremos razonando el porqué de su mayor participación.

Modelado. Como ya hemos expuesto en su apartado correspondiente, las figuras deben tener todos sus volúmenes perfectamente contrastados y sus características grotescas y satíricas nítidas y muy claramente diferenciadas, mostradas, representadas y destacadas. De las figuras de buen nivel de modelado, incluso con las de un nivel de modelado más normal y de menor calidad, es evidente que las que tengan estas últimas características mejor representadas, obtendrán la mejor puntuación a su favor en este apartado. Esto es de suma importancia y deberemos de tenerlo muy presente, e influirá y marcará notablemente la decisión que emitamos sobre el ingenio y gracia. Con toda probabilidad este es el atributo más importante de todo el grupo, comenzando a imprimir la diferencia entre piezas, escenas y fallas.

Crítica. Con toda seguridad es uno de los puntos fuertes de este apartado de ingenio y gracia, aportando la sagacidad y la socarronería necesarias para arropar a las imágenes que se nos presentan, añadiéndoles la gracia y la alegría que complementan al conjunto, matizando y centrando el tema de la sátira y aclarando las posibles

incongruencias que aparezcan en las imágenes y en su posible composición. No se precisa de una literatura extensa ni farragosa sino concisa, precisa, justa y adecuada. Aquí se podría aplicar la frase de Baltasar Gracián, *"Lo bueno, si breve, dos veces bueno, y aun lo malo, si breve, no tan malo"*

Composición. Nos aportará la visión de conjunto, la unión con otras figuras, piezas y complementos que dan la identidad propia a la caracterización que estamos representando, contribuye con la chispa física de presentarnos con el garbo suficiente ordenando la escenografía de la falla en su conjunto general, bien la de una escena, o tal vez, la de una simple figura para convertir la noción de un pensamiento previo, en la materialización de una idea. Es un complemento y un gran apoyo al y del modelado.

Atrevimiento y riesgo. Por el momento, solo nos quedaremos con el primero de ellos, estando directamente relacionado con el modelado y con la composición. Es la forma airada y sutil de presentarnos la escenografía. El riesgo puede ser influyente pero por lo general en este apartado queda en un segundo plano. Pasamos de lo subjetivo de una idea a lo objetivo de una figura con la sagacidad y la osadía necesaria de un pensamiento bien definido.

Originalidad. Si recordamos lo presentado en el tema, nos vamos a quedar con la segunda parte de los comentarios expuestos referidos concretamente a la

singularidad, particularidad y peculiaridad en presentarnos los elementos de la falla. Está estrechamente relacionado con el atrevimiento y la composición.

Como podemos constatar, estos apartados están estrechamente relacionados entre sí, y formando el núcleo central de lo que entendemos por ingenio y gracia.

Si observamos, hemos reunido cinco de los ocho apartados que hemos repasado a lo largo de este manual dejando para el final los que menor peso aportan al ingenio y gracia pero no por ello dejan de ser importantes; como son la monumentalidad, que bajaría su nivel bastante, el acabado, no sería tan exigente, y la pintura, esta última con mayor peso que las dos anteriores.

Existen varios vocablos, que iremos aludiendo e introduciéndolos paulatinamente en el desarrollo del tema, que nos ayudarán a comprender con más precisión el significado del título de este apartado y que con posterioridad, iremos enlazando para desgranar lo que se debe entender por ingenio y gracia en un monumento de Falla.

Como primera aproximación nos puede servir lo comentado en el apartado de monumentalidad. En él, hacíamos referencia a la primera impresión que percibíamos al ver una falla desde la distancia.

Estos ocho conceptos, deberemos observarlos y agruparlos en dos momentos distintos para al final,

unirlos y obtener así el criterio del ingenio y gracia.

Recordemos que algunos de ellos, los vamos a utilizar con una escala de valoración un poco distinta.

El primer grupo bajo mi punto de vista menos decisivo e importante, lo realizamos desde la distancia. Nos transmite una visión de la estructura y composición de la falla, en general, armonizada por la monumentalidad, la composición, la pintura, el atrevimiento y el riesgo. Como vemos, y con la excepción de la composición que aquí está referida a los grandes volúmenes generales del monumento, aquí podemos considerar las escenas como volúmenes desde la distancia, estos serían los componentes que agrupamos y son los que menor valor aportan al ingenio y gracia. Sin embargo ellos nos deben de transmitir la empatía necesaria para qué, en unos pocos segundos, consigamos apreciar la gentileza y el garbo en el desarrollo de la figura o grupo central, y ya distinguiendo conceptos, significados y objetos muy próximos entre sí, con gran agilidad e ingenio en su composición y estrechamente relacionados con su compostura.

Desde esta distancia ya se tiene que tener por parte del artista, la astucia y habilidad necesaria para saber mostrar con agudeza la figura, el grupo de figuras, o los volúmenes generales que le aportan al monumento su peculiar forma de hacernos fijar nuestra visión en él.

El objetivo es lograr el fin de lo que se pretende representar, apuntando ya, desde esta separación con la Falla, la arrogancia necesaria para resolver los volúmenes

del monumento de forma soberbia y airosa. Todo esto nos debe de hacer "saltar la chispa" para poder atraernos por su calidad, cualidad, expresión, viveza y alegría.

Vista esta primera parte en la que se han comentado los apartados que nos aportan arrogancia y la perspicacia necesaria, así como parte de la chispa para alcanzar nuestro objetivo, vamos a iniciar la segunda parte pero ya desde la cercanía al monumento, para poder comprobar con mayor exactitud el resto de los conceptos que nos ayudarán en la toma de la decisión sobre el ingenio y la gracia.

En el segundo periodo de observación, desde la cercanía, se unen a los anteriores conceptos, el modelado, la originalidad, la crítica, la composición, el atrevimiento y en menor medida, el acabado y la pintura, aunque por supuesto también podrían ser adaptables y de hecho lo son, los desarrollados en el apartado anterior, esta vez aplicados a las escenas, y evidentemente, en una dimensión volumétrica distinta.

El punto de partida lo iniciaremos donde acabamos el anterior, la chispa, a la que le añadiremos otro componente, la perspicacia que es lo que nos van a mostrar, entre ambos, y con rapidez el verdadero sentido de todo el monumento, o bien, de una escena concreta. Esto nos obliga sin apenas darnos cuenta a fijar en nuestra retina la calidad y cualidad de la figura o escena que estamos viendo en ese momento, asociándola inmediatamente con algo muy oportuno por su espontaneidad viva y graciosa.

Llegando casi al final nos faltaría asociar a todo lo expuesto, la sutileza, lo punzante, el estilete afilado que podemos identificarlo físicamente en la figura o grupo retratado claramente por la expresión y entusiasmo de sus motivos grotescos y alegres que se nos presenta, o con el representante más claro y que mejor los identifica, la crítica, llegando a su máxima expresión cuando tiene la capacidad por si sola y en unión con las figuras de expresar en poco un mucho.

Posiblemente la crítica es la que le aporta a este apartado el mayor peso específico, que analizaremos con un poco más de detalle en las conclusiones finales.

Buscaremos en todos los conceptos que hemos descrito en estos dos grupos cierta homogeneidad, y al final los unimos para lograr nuestro propósito. La definición de lo que se debe de entender por ingenio y gracia.

Si concentramos y unimos todos los vocablos que hemos utilizado: agudeza, sutileza, chispa, perspicacia astucia, arrogancia, viveza, ingenio, gracia,… en una sola expresión, obtendremos la desenvoltura necesaria para presentar de una forma agradable, bonita, y mordaz la materialización de la idea de un pensamiento.

Como nos habremos dado cuenta, hemos podido traspasar, partiendo y apoyándonos en elementos tangibles y de relevante objetividad, la barrera que existe entre lo objetivo y lo subjetivo. Hemos comprobado como las sensaciones descritas en el párrafo anterior son explicables, razonadas y entendibles con elementos visibles y claros.

Para finalizar este apartado queremos concretar que un monumento fallero, que reúna todos sus elementos integrantes en las mejores condiciones que los demás, recordemos que son ocho apartados a tener en consideración, tendrá el reconocimiento de mejor falla y el de ingenio y gracia.

Tenemos que hacer referencia a la existencia de algunas excepciones. Como ya hemos comentado al principio del tema, y que nos darían como resultado un monumento deficiente en algunos apartados, y lo más seguro en su conjunto final, llegando incluso a poder ser un monumento mediocre, pero con la valoración positiva en cuanto al ingenio y gracia se refiere.

Deberemos de tener especial cuidado en las discrepancias de estas valoraciones sobre todo en la de carácter sumatorio general que lo definen cómo una buena falla, y cómo un buen ingenio y gracia. Lo lógico es que ambos recaigan sobre el mismo monumento. Recordemos todo lo tratado en este manual. En caso contrario si la diferencia de buena falla es escasa, el modelado, la crítica, y la composición, pueden haber marcado la diferencia. Sí la diferencia es elevada se deberá de repasar las valoraciones, o de lo contrario podemos tener el resultado de ingenio y gracia en un monumento mediocre.

Finalizada la explicación formalista de lo que significa el ingenio y gracia, vamos a añadirle tal como

comentábamos al principio de este tema, unas pequeñas observaciones sobre la incorporación de unos ingredientes disconformes con las practicas generalmente admitidas para una buena y normalizada construcción de una falla y que dependiendo de localidades y de comisiones falleras pueden tener más o menos relevancia en la composición final del monumento. Nos estamos refiriendo a las aportaciones de complementos y diversas "manualidades", que son elaboradas por lo general por falleros de la comisión, con una amplia y diversa variedad de materias y con la única finalidad de conseguir unos aportes extra para la obtención de un mayor y mejor ingenio y gracia. Con carácter general estas aportaciones suelen suplir unas deficiencias en la elaboración de las figuras. Estas, suelen tener carencias de elementos de sátira e incluso de modelado que caracterizan perfectamente a un buen "ninot" o composición para ser merecedora de ingenio y gracia y de un buen monumento de falla.

No obstante todo lo anterior, si es cierto que en ocasiones en monumentos con un menor aporte de calidad en sus elementos, estos complementos extra añadidos, y con monumento de calidad similar, hacen que se incline la balanza en su favor.

Es aconsejable que en este tipo de circunstancias se vuelva a revisar el monumento para matizar mejor nuestra decisión.

CONCLUSIONES

De todo lo que se ha presentado a lo largo de este manual se pueden desprender dos conclusiones generales. Las dos son complicadas de resolver.

De una parte tenemos la monumentalidad, como aglutinador directo de los conceptos de la propia monumentalidad, del atrevimiento y riesgo, referido a las estructuras y de parte de la composición. Agrupando por defecto y desde la distancia, el resto de los apartados tratados sobre una falla, como el modelado, acabado, parte de pintura y de la composición y por supuesto ignorando completamente la crítica.

El ingenio y la gracia, como ya hemos expresado lo consideramos el más importante de todos los tratados hasta este momento. Recordemos que sin ingenio y gracia, y repito, considero que todas las fallas lo tienen en mayor o menor

medida, podremos tener un buen monumento pero nunca una buena falla. Ya que esto simplemente, es la salsa de todo este invento, es el ingrediente fundamental de un monumento de falla.

Abordemos primero la monumentalidad. Tal vez de los dos el más sencillo y entiendo, que por error, el más fácil de visualizar. Cuando vemos una falla desde cierta distancia, podremos contemplar tres de sus particularidades de las ocho que hemos analizado. Vamos a dejar fuera el ingenio y la gracia solo para la exposición de este comentario. En realidad no se puede disociar nunca del escenario de una falla, ya que forma parte indisociable de ella.

Como ya se ha comentado en el apartado correspondiente, este concepto, la monumentalidad, es el que se nos queda grabado en nuestro subconsciente, superponiéndolo siempre al resto de atributos de un monumento y por supuesto hasta cierto punto obviándolos. Pensemos en las técnicas que utilizan los responsables de marketing y comunicación de numerosas empresas y en la acuñada frase: *"Vale más una imagen que mil palabras"*. Esta frase en realidad puede tener venta pero no clarifica la calidad ni la utilidad real del producto. El buen comprador, léase en nuestro caso el buen observador de falla, debería de leer muy bien todos los componentes y utilidades del producto adquirido, para saber realmente sí se ajusta a las expectativas que teníamos depositados en él, con relación a la imagen recibida. Con la monumentalidad ocurre algo similar, debemos de realizar las mismas tareas de comprobación con un monumento de falla, que con un

producto adquirido, para saber si nuestra opinión es en realidad coincidente con la calidad global del monumento visitado.

También deberemos recordar que por lo general, un monumento con una buena monumentalidad, suele estar bien arropado por los otros conceptos.

Hablando de este tema, en algunas ocasiones he llegado a pensar que se le debería de cambiar el nombre. Al final, la mejor conclusión es la de que el nombre es el adecuado, lo que no es adecuado es la correcta utilización que se hace de su significado.

En último lugar nos ocupamos del ingenio y gracia. Pienso que con lo expuesto en el apartado correspondiente estaría perfectamente definido su significado. Aunque sí que voy a matizar algunas cosas para darle un mayor realce al tema.

El ingenio y la gracia de una falla son en resumen, la unión de todos los ocho conceptos tratados y sintetizados en uno solo. Veamos el porqué de esta afirmación.

Todos los apartados que intervienen en el ingenio y gracia ya han sido tratados en los apartados correspondientes. Pongamos un breve ejemplo que nos aclarará mejor esta idea y lo haremos con un comentario sobre el modelado. Si en su momento, a una figura que estamos analizando, le hemos dado una consideración elevada en relación a su modelado, es porque mantiene los volúmenes apropiados y correctamente identificados, con la aportación de los

detalles necesarios, que le dan la prestancia y las características de la espontaneidad, la viveza, la gracia, la chispa, los detalles grotescos y la soltura necesarias para transmitir con toda claridad lo que se pretende representar. Por lo tanto obtendremos de una parte la calificación alta como modelado, y lo que es de esperar, la calificación de la misma figura pero bajo en componente de ingenio y gracia también debe de ser la misma.

Utilizando la misma o similar forma de analizar el resto de componentes que intervienen en el ingenio y gracia, nos daremos cuenta que nos conducen al mismo lugar donde hemos llegado con la clasificación del monumento como falla.

Esto nos lleva a plantearnos la pregunta de, ¿qué diferencia existe en el primer premio de un grupo de fallas de similares características, con el premio de ingenio y gracia del mismo grupo de fallas?. La respuesta queda clara, no hay ninguna diferencia.

Es como si a don José, o al señor Martínez les llamásemos "don don" José o "señor señor" Martínez.

¿Debemos de entender que si una falla tiene dos premios por lo mismo, pero con dos nombres distintos, va a tener más distancia respecto de su calidad, con su seguidor en calificación? ¿Es posible que fuese más prudente otorgar las calificaciones como premio de ingenio y gracia, segundo premio, tercer....?

Es evidente que en este planteamiento actual y los criterios expuestos, pudiese darse la circunstancia esporádica, opino que por no aplicar correctamente los

planteamientos apuntados anteriormente, que una falla obtuviese el premio de ingenio y gracia y no fuese el primero de su grupo de similitud.

Llegados a este punto deberemos de tener muy presente todo lo comentado en todo el capítulo y sobre todo en la última parte de lo tratado en el tema de ingenio y gracia. Lo repito por considerarlo muy importante. Puede ser probable que dentro de unas características similares, que un monumento con una calidad inferior en términos generales sea mejor en ingenio y gracia, por tener y presentar sus atributos grotescos, simpáticos y graciosos con mayor generosidad que otro. Aquí cargaremos toda la fuerza en tres conceptos diferenciadores, el modelado, la composición y la crítica.

De la comparación de 44 observaciones en fallas mayores, solo en 9 de ellas no ha coincidido el premio de falla con el de ingenio y gracia. Parece ser constatable, pero no demostrable, que en ocho ocasiones pudo tener una alta probabilidad de estar influenciada por una mejor y más punzante aportación de la crítica. Y en tres de ellas por una aportación de elementos extra de la comisión al monumento fallero. Yo lo defino como "manualidades" externas aportadas al monumento.

Por lo tanto parece quedar bastante claro que, de dos o más Fallas de similares características grotescas y satíricas de sus figuras y con niveles de calidad bastante parejos, es la crítica la que determina que un monumento de los vistos y con un poco de inferior calidad obtenga el reconocimiento de ingenio y gracia.

Aunque no deberemos descartar su parte complementaria, que con menor crítica y mejor representación de sus atributos de ironía y sátira también se alcance el mismo resultado pero según las comparaciones con menor porcentaje.

Creo que este problema se hubiese resuelto si a la crítica, cuando se la calificó, se le hubiese otorgado el nivel de calidad apropiado. No ahora con el segundo repaso al monumento, en el que solo se visualiza una parcialidad, un apartado de toda la falla.

Como resumen final, acotaremos lo comentado en este apartado de conclusiones en dos puntos básicos: la monumentalidad y el ingenio y gracia.

Debemos de tener mucho cuidado con la monumentalidad, no podemos asociarla directamente con la calificación final de una falla. Recordemos que hay otros apartados que ayudan a mejorar nuestra apreciación y concepto final. Sí que debemos de tener presente, hablando en términos generales, que una buena monumentalidad lleva aparejado un buen nivel de todos los componentes de una falla. Es importante pero no debe de ser determinante.

El ingenio y gracia, tal y como lo hemos expuesto es una unión de ocho conceptos muy bien combinados entre sí, aportando cada uno de ellos un alto nivel al resultado final. Si toda esta combinación está proporcionada, el resultado final será el esperado. La mejor falla de un grupo de características similares, también tendrá el premio del

ingenio y gracia.

Como excepción muy puntual se puede dar que en una falla no se unan los tres conceptos de modelado, crítica y composición. En estas circunstancias se debe de revisar los monumentos implicados una segunda vez, y valorar si lo que provoca la desigualdad tiene la consistencia suficiente para poder mantener nuestro criterio.

Con este apartado hemos llegamos al final de nuestro propósito. Como ya se comentó al principio de este manual, nuestra modesta intención pretendía hacer llegar al lector una serie de conceptos y de criterios, que aspiraban a unificar la visión de un monumento Fallero, así a la hora de emitir nuestra opinión sobre una Falla, estar dentro de unos márgenes tolerables de criterio y poder, al conversar sobre estos temas, saber razonar sobre nuestra decisión y poder tener argumentos para defender nuestra opinión.

Nunca se ha pretendido que estas páginas fueran una referencia estricta de los componentes de un monumento de falla sino todo lo contrario. Su pretensión, tal vez, es que sirva como principio y como documento base para una conversación mucho más sosegada, profunda, amplia y unificadora de todos los conceptos que intervienen a la hora de decidir como ver una falla, y en particular, analizar las opiniones más controvertidas.

Se ha realizado un recorrido por los elementos que componen una falla, al menos los que considero más oportunos. Se han tenido y superado las dificultades propias de asimilar nuevos enunciados y conceptos, en algunos

casos la mayoría de las palabras y conceptos utilizados han sido nuevos, en algunos otros, simplemente han resultado un recordatorio, un revulsivo para reconducir los conceptos que se tienen olvidados y en ocasiones obsoletos sobre nuestra fiesta por excelencia. También he pretendido levantar algunas disconformidades sobre los conceptos y las aseveraciones que se han vertido en estos párrafos, es definitiva provocar con la sana intención de estimular el dialogo y la conversación de la gente que estima el mundo de las fallas.

Nunca he pretendido suplantar a los profesionales aristas de falla en todas sus diferentes actividades, escultores, constructores, carpinteros, pintores, a los que considero unos profesionales excelentes en el trabajo que realizan. La única intención a la que he aspirado y pretendido es que las personas que visitan una obra de arte, un monumento fallero, puedan comprender mejor nuestra fiesta.

A los que vivimos de, con y para ella que aprendamos que la unidad en los criterios nos llevará a mejorar nuestra fiesta y nuestros monumentos. Los egoísmos, las incomprensiones, los pensamientos y expresiones partidistas no pueden llegar a mejorar nuestras fallas, sino todo lo contario, aumentarán nuestros recelos y diferencias aumentando nuestra distancia.

Como ya he repetido en varias ocasiones, este pequeño glosario de conceptos debería de servir como base para unificar los criterios convergentes en su significado, pero en algunas ocasiones divergentes en su aplicación.

www.ingramcontent.com/pod-product-compliance
Lightning Source LLC
Chambersburg PA
CBHW072209170526
45158CB00002BA/511